編年・資料

円空仏・紀行 I

小島梯次

まつお出版

はじめに

円空が宗教家であり、衆生済度の為に神仏像を彫ったことは論を俟たない。神仏像を造形の面からのみ論ずるのは皮相の誹りを免れない。その懸念から筆者は先に『円空・人』を上梓した。しかし、今日円空の声価を高からしめたものは、個性溢れる造形であったことを否定することはできない。実を言えば、筆者の主たる関心は「円空・人」よりも「円空仏」の方にある。

円空仏の数は五四〇〇体余を数え、祀られている場所は一三〇〇ヶ所を越える。従って、全ての円空像を拝することは至難の業である。筆者が円空仏に関りを持ってから六〇年余を経過したが、未だ幾許かの円空像を拝し得ないでいる。非公開の所もあるし、筆者の知らない像もあると思うが、長い年月の間に主要と思われる円空像の大部分を拝し、祀られる場所の大半を訪れることが出来たのではないかと思っている。

当初、筆者は全ての円空像について『円空仏・紀行』として一冊にまとめるつもりでいた。ところが像数が膨大な為、頁数がどんどん増えてしまい、本として読み易い頁数にするため、分冊することにした。本巻は、地域的に纏まった前期の極初期像、北海道、東北の円空仏を詳述し、各地に点在する中期、後期の主な円空仏を概観し編年を考え、編年の為の資料を付した。『紀行』編の次に『円空仏・庶民の信仰』を当初の予定通り刊行したいと思っている。

小島　梯次

目　次

4

第一章　円空仏・編年

第一節　造仏以前

寛文三年より前の円空像とされる像

膨大な数の円空仏に比して、円空についての資料は極めて少ない。庶民の中に生きた円空にとってそれはむしろ当然のことかもしれないが、造仏に関していえば、筆者は円空の造像の最初は、寛文三年（一六六三）と考えているが、寛文三年より前の作ではないかと幾体かの像について論じられている。

昭和五九年（一九八四）に岐阜県郡上市美並町から発刊された『美並村史　通史編下巻』には、同町粥川・星宮神社の神像五体と同下田・若宮八幡神社の神像三体及び同・個人宅の八幡大菩薩像の合せて九体が、寛文三年より前の円空作として掲載されている。

星宮神社の神像五体（二一・〇㎝　二三・〇㎝（写真1）二四・〇㎝　二五・〇㎝　二六・〇㎝）の特にお顔の表情は、円空作を感じさせる像であり、多くの円空文書も遺されている星宮神社に祀られていることは、寛文三年より前の円空作像である可能性も大きい。只、寛文三、四年頃造顕の円空像が、すべて線刻を主体とし、衣紋等すべてを面として線で表現しているのが特徴としてあげられるのに対して、星宮神社の像は衣紋全体が面として表されており、線刻が施されていない点が異なる。又、各地の神社では、星宮神社の神像に類似し円空作の像と共通の雰囲気をもつ多くの像が見られる。以上の二つの理由から、筆者は星宮神社の像を円空の寛文三年より前の作と断定できないでいる。

8

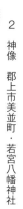

1 神像 郡上市美並町・星宮神社

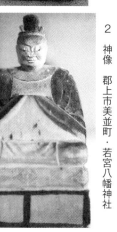

2 神像 郡上市美並町・若宮八幡神社

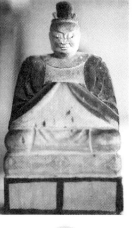

3 八幡大菩薩 郡上市美並町・個人

若宮八幡社の三体の神像（二一・七㎝ 二二・〇㎝ 二三・八㎝（写真2）及び下田・個人宅の八幡大菩薩（二三・二㎝ 写真3）も円空仏を彷彿とさせる像である。特に八幡大菩薩像のお顔は、角度によって円空仏そのものといった表情を見せる。個人宅と円空との深い繋りを考える時、そして四体とも同じ台座をもっていることから、これらの像もあるいは寛文三年より前の円空作の像であるかもしれない。但しこれらの像についても、膝の張出しと台座がどうしても気になる。円空の極初期像群、後年の円空作像のいずれにも、これらの像のように膝を台座と平行して張出した造形はない。寛文三年以後の像の処理の仕方とあまりにもかけ離れすぎている。又、四角で四隅に墨を塗った台座も、その後の作像中に例のないものである。膝と台座によって、これら四体の像も、筆者には寛文三年より前の作品と断定できない。尤も、寛文三年以後の像と結びつかない点があること自体、それより前の作とする考え方もとれる訳であり、そうすると星宮神社像と個人宅像及び若宮八幡社像との様式上の関連、作像の前後関係はどうなるのだろうかという疑問が現出する。

丸山尚一氏は、岐阜県関市神野・白山神社に安置されている僧形像（二三・四㎝ 写真4）と如来（二一・九

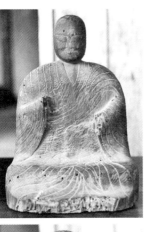

4
僧形像　関市神野・白山神社

4の僧形像背面

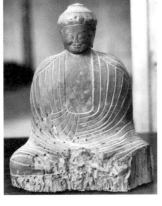

5　如来　関市神野・白山神社

cm　写真5）の二体を、寛文三年より前の作としておられる（注1）。

丸山氏は僧形像について、背面の円空像としては異例の左右に流す刻線を、「……首もとから裾へと六本の刻線をほぼ左右相称に流している。この刻線は円空の初期像に共通して現われる斜めの刻線へと発展する、その基になった初めての刻線なのである。……」とされ、又、円空像としては珍しい両手を別木で補うように作像された形も、「……ごく初期の像であれば、伝統的な手法に頼って別木の手を差し込むことは十分に考えられることである。この非円空的と思われる点が、逆にこの像を円空の極初期の像にする決め手になるともいえるのである……」と述べられている。僧形像のお顔の表情の円空らしさと、非円空的な点も積極的に論証され、それが円空の最も初期像を証明していると結論づけておられる。しかしながら、筆者は丸山氏が非円空的と指摘された背面の左右に流す線刻、両手が別木の作像という二つの点で、逆にこの像を円空仏と断定することに躊躇を感じている。如来像については、寛文三年以後の円空仏と筆者は思っている。

10

岐阜県大垣市上石津町・天喜寺にある円空の薬師如来（七一・一㎝　写真6）の背面に「東光山薬師寺　承応二年」という墨書がある。承応二年（一六五三）が造像年を現わすものとすれば、寛文三年より一〇年も前のことになる。しかし像の様式からはそこまでは到底遡りえず、寛文後期の造像と考えられる。後人が何らかの由緒に基づき書き加えたものであろう。

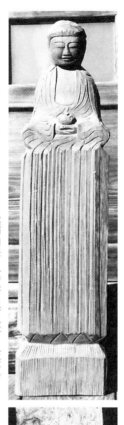

6　薬師如来　大垣市上石津町・天喜寺

6の背面下部

愛知県名古屋市中川区荒子町・荒子観音寺蔵の『浄海雑記』には、荒子観音寺諸像の明暦年間（一六五五〜五八）造像説が載っている。明暦年間は、寛文三年より六から九年程も前のことになり、様式の変遷からは否定されるべき年号と思われる。只、寛文三年までの円空の足跡は全くわかっておらず、明暦年間にあるいは荒子観音寺を訪れたかもしれないし、同寺諸像のうち仁王像を明暦年間造像とする研究者もいる（注2）。

令和三年（二〇二一）、静岡県静岡市葵区・建穂寺より、様式から寛文三年より前の作と考えられる円空の阿弥陀如来（一〇・二㎝　写真7）が新発見されたとの報道があった（注3）。お顔が損傷しているのは論評のしようがないが、耳に鍵形の窪みが彫られているのは他に例がない。衣の襞が段状に高く盛り上がっているのも円空像には見られない様式である。こうした点から筆者は本像を円空仏と断定できないでいる。しかし、蓮座、

7　阿弥陀如来　　　静岡県静岡市葵区・建穂寺

岩座の二重台座は円空仏のひとつの特質でもあり、円空仏ではないと否定することも躊躇する。只、次節で述べる極初期仏像の後頭部は全て頭髪が細かく線彫りされているのに対して本像は全く彫刻が施されていない。又、極初期像仏像背面はすべて首部から台座にかけて長い一〇本内外の平行した斜めの刻線がある（写真8、9）が、本像の背面は中央に湾曲した短い刻線が三本あるだけである。背面刻線が三本になるのは、寛文後期以後の像である。本像と極初期像を結び付ける様式が乏しく、連続性もほとんど無い。本像が寛文三年より前の作ということには与することは出来ない。

12

第二節　前期・円空仏誕生（寛文三年・三二歳〜寛文八年・三七歳）

円空の極初期像

極初期像の諸相

現在知られ得る円空の最初期像は、岐阜県郡上市美並町根村・神明神社には、寛文三年円空作の神像三体を示す棟札が蔵されている。神明神社には、寛文三年円空作の神像三体を示す棟札が蔵されている。棟札に書かれた天照皇太神、阿賀田大権現、八幡大菩薩を像容等に基づき神明神社の円空像に各々の尊名として冠せられている。

天照皇太神といえば通例女神と考えられているが、円空の天照皇太神（二二・〇cm）と称せられている像は顎髭を長く垂らした男神像として彫られている。円空は延宝四年（一六七六）、愛知県名古屋市守山区・龍泉寺で「天照皇太神」の背銘を持つ像を蟆頭冠の男神像として造顕しているように、天照皇太神は男神と考えていたと思われる。

阿賀田大権現とされる像は女性風の像として造顕されている。阿賀田大権現（一四・〇cm）はあまり聞かない神名であるが、縣（あがた）の転化で京都府宇治市宇治蓮華・縣神社に関連があるとすれば祭神は木花開耶姫命で女性神である。

八幡大菩薩（二六・〇cm）と思われる像は、蟆頭冠のいかめしい表情の男神像として造顕されている。八幡大菩薩は武神としても崇められるので、本像が該当すると思われる。

寛文三年作の神像三体は、彫りは硬いがいかにも真摯で、明確に円空作と感じさせる像である。現存する円空像で、北海道・東北地方に遺る寛文六年（一六六六）より前の作と思われる像を、便宜上「極初期像」とする。円空の極初期像と思われる像は、神像系二三体、仏像二〇体の四二体（表1）で、最初から神仏混淆の造像であり、当時の日本の信仰情況をそのまま反映している。

（表1）円空の極初期像一覧

《岐阜県郡上市美並町》二七体　　（尊名　総高（cm）　背銘　場所　・以下同）

番号	尊名	総高(cm)	背銘	場所
(1)	天照皇太神	二三・〇		根村・神明神社
(2)	阿賀田大権現	一四・〇		同上
(3)	八幡大菩薩	二六・〇		同上
(4)	神像	九・五		根村・個人
(5)	内宮	一六・〇	（刻「内宮」）	木尾・白山神社
(6)	外宮	一六・〇	（刻「外宮」）	同上
(7)	八幡	一四・〇	（刻「八幡」）	同上
(8)	大社	一八・〇	（刻「右大社」）	同上
(9)	高加	一六・〇	（刻「高加」）	同上
(10)	鹿嶋	二四・〇	（刻「左鹿嶋」）	同上
(11)	十一面観音菩薩	四〇・〇		同上
(12)	阿弥陀如来	三五・〇		同上
(13)	観音菩薩	三六・〇		同上
(14)	内宮	二四・〇	（刻「内宮」）	大矢・熱田神社
(15)	外宮	二二・〇	（刻「外宮」）	同上
(16)	鹿嶋	二七・〇	（刻「鹿嶋」）墨「作者圓空沙門」	三日市・鹿嶋神社
(17)	神明	二五・〇	（刻「神明」）墨「作者圓空沙門」	同上
(18)	阿弥陀如来	二四・四	（刻「白山一本木」）墨「寛文四季甲辰九月吉日　作者圓空」	福野・白山神社
(19)	子安	二八・〇	（墨「子安」）	勝原・子安神社
(20)	伊弉諾尊	一八・三	（墨「伊弉諾尊」）	同上
(21)	伊弉冊尊	一六・五	（墨「伊弉冊尊」）	同上
(22)	春日大明神	一七・六	（墨「春日大明神」）	同上

神像は様式上、郡上市美並町根村・神明神社の天照皇太神、阿賀田大権現と同型式の台座をもたない坐像一〇体と、八幡大菩薩の如く、鱗状の衣紋と縦に平行の線刻が施された台座のある像一二体の二種類に大別される。二つの様式の違いが、時間の経過による様式変遷であるのかどうかはにわかには判断しがたいが、様式的にもっともまとまりをみせ、刻線も流暢になっている美並町下田・個人宅の八面荒神（写真8）が後者の様式を持っているので、様式の流れの中での結論は八幡大菩薩形式とはいえる。

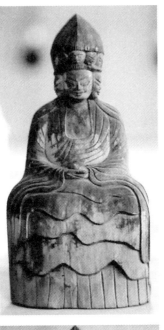

8　八面荒神　郡上市美並町下田・個人宅

8の背面

美並町木尾・白山神社に祀られる内宮、外宮、同大矢・熱田神社の内宮、外宮は、一般的にいわれる伊勢神宮の内宮・外宮ではないことを、谷口順三氏が論考されている。すなわち、美並町下田・西神頭家所蔵の『美濃州郡上郡洲原村白山十禅師開闢年譜並当社神主三神氏安定由緒』から「……洲原の邑、鶴形山に勧請した白山三所権現を内宮と、また長良川の辺に建てた白山十禅師権現を外宮と、いずれも泰澄が名づけ、神主だった

16

西神頭代々がその名称を相承したことがわかるのである。この神社は現在、外宮は洲原神社と改称され、内宮は洲原神社の奥の院といわれ……」（注4）とされている。まさに述べられている通りと思われるが、美並町木尾・白山神社の内宮・外宮が女神像、美並町大矢・熱田神社の内宮・外宮が男神像に現わされており、造像時期はそれ程隔っている訳ではなく、祀られる地域もそれほど離れていないにもかかわらず、形の上からはかなりの違いをみせるのは何故だろうか。後年、同じ尊名の像でも、しばしば全く違った像容に表現する円空であるが、初期の頃からすでに形にこだわらないという円空独自の造像感覚によっているのであろうか。美並町三日市・鹿嶋神社の像は、「神明」の刻書があり、天照皇太神をあらわしているものだとすると、この像もまた、初めに指摘したように幞頭冠の男神像として彫られている。美並町勝原・子安神社の子安は、立像形式で岩座に乗り、赤ん坊を抱いた形である。子安神は円空作像中この一体のみである。美並町粥川・山の神社の山の神像は怒髪の荒神風に表現されており、他の神像と趣を異にする。美並町下田・個人宅の八面荒神と極めて類似している。

　円空は、神像を彫ることから出発しているが、最初に彫った仏像形は、美並町福野・白山神社の阿弥陀如来と考えられる。本像は背面に「白山」の刻書と「寛文四季^{甲辰}九月吉日　作者圓空」の墨書があることで知られる。「白山」は阿弥陀如来と白山神の本地関係を示し、「一本木」は地名である。背面の墨書により、寛文四年（一六六四）九月に、円空により本像が造顕されたことがわかり貴重である。此処には寛文四年銘の棟札も遺されている。

　寛文四年作の美並町福野・白山神社の阿弥陀如来の様式は、先述した八幡大菩薩系統の神像と全く同じ鱗状衣紋と縦の平行線彫台座をもつ形である。神像と仏像の身体部が同じ形式に造像されているのは大変興味深いが、本像は神像として彫られたからだと思われる。円空はこの様式になじまなかったらしく、仏像形では本像

一体のみの形式である。

様式上から極初期像と目される仏像は、美並町七体、岐阜県郡上市八幡町一体、岐阜県関市に三体、岐阜県岐阜市に四体、三重県三体の二〇体が遺されている。美並町・子安神社の釈迦如来、阿弥陀如来の二体だけが立像であり、他は坐像である。像種は、「釈迦如来」「阿弥陀如来」「薬師如来」の三如来と、白山三神の本地仏としての「十一面観音菩薩」「阿弥陀如来」「聖観音菩薩」に限られている。この頃の円空の信仰がまだ狭い範囲であったことが推し量られる。

美並町福野・白山神社の阿弥陀如来、及び関市神野・白山神社の如来像を除いた他の一六体の仏像は、すべて二重台座（蓮座・平行線彫台座 九体、蓮座・岩座 七体）である。円空の仏像が蓮座に乗るのは、生涯続いた形式であるが、極初期像は蓮座の左右に出っ張りがあるのが特徴である。

各地に点在する極初期像の仏像諸尊は、いずれも硬い線刻が主体の像であり、像容も類似しており、造像時の先後関係は明確にはきめ難い。

（5）から（13）の美並町木尾・白山神社の九体の像、（19）から（25）の勝原・子安神社の七体の諸像は、各々の集落の各地域に祀られていたのが合祀されたものだろう。

（31）関市西洞・福田寺の白山、（35）岐阜市岩井・延算寺の薬師如来は、共に寺院に祀られる像としては小像であり、近在の小祠堂から遷座されたものとも考えられる。

関市神野藤谷・円空堂の（33）薬師如来（写真9）は、地区の各地域から集められた像のうちの一体である。

（38）岐阜市・個人の観音菩薩は、背面に「中村」（刻書）「宗嶽」（墨書）と書かれている。本像の由来は明確ではないが、「中村」は岐阜県羽島市中の旧名であり、「宗嶽」は円空の別名、あるいは円空に関連のある人物名とも憶測される。

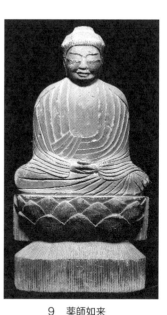

9　薬師如来
関市神野・円空堂

9の背面

円空の極初期像は概して小像が多いが、（34）関市天徳町・天徳寺の釈迦如来はかなり大きい。極初期像特有の蓮座左右の出っ張りを持ち、表情は静溢、法界定印を結び蓮座、平行線彫台座の二重台座に坐している。螺髪が彫られているのは本像と青森県むつ市大湊・常楽寺に祀られる釈迦如来（一四六・〇cm）及び宮城県宮城郡松島町・瑞巌寺の釈迦如来（一二五・〇cm）の三体だけであり、三道があるのは本像と瑞巌寺の釈迦如来の二体のみである。法界定印をしているが、この印相の像で背面に釈迦の種子「𑖀」（バク）があることと肉髻の如来像が数体あり（例　青森市油川・浄満寺　四三・六cm　写真23）釈迦如来と特定できる。円空仏の多くは丸木を三つ、四つ割りして造像される場合が多いが本像は丸木のままで彫られている。底面に輪郭の墨跡があり、円空は造像の際に墨付けをしていたことがわかる。

極初期像としてあげた像のうち、最も後で彫られた像として、（27）美並町・個人宅の八面荒神（写真8）、（29）郡上市八幡町・個人蔵の十一面観音菩薩、（30）八幡町・若宮八幡宮の観音菩薩、関市・天徳寺釈迦如来、（40）津市白山町・観音堂の金剛界大日如来（写真10）、（39）伊勢市勢田町・中山寺の文殊菩薩及び（41）

津市下弁財町・真教寺の十一面観音菩薩の六体をあげておきたい。いずれの像も大変丁寧な彫りでバランスもよく、単に線刻であった彫像が面でもとらえられるようになってきており、確かな造形力がみられる諸像である。特に（30）郡上市八幡町相生新宮・若宮八幡宮の観音菩薩は、わずか六・五㎝の小像でありながら、極めて細かく彫刻されており、本像を拝して洩らされた後藤英夫氏の言をお借りするならば「まるでカミソリの刃で彫ったかのよう」である。円空は、作像を重ねていく中で、すでにこの時点でこういった細かな、そして造形性の豊かな像を彫り上げるところまで技術を向上させていたのである。そして、そういう基盤があったからこそ、後年の個性あふれる円空仏が生まれることにもなったのであろう。

平成一六年（二〇〇四）に、（39）伊勢市勢田町・中山寺の文殊菩薩、（40）津市白山町・観音堂から金剛界大日如来（写真10）の極初期像二体が新たに見出された。両像共に極初期像の特徴をよく示しており、円空が早い時期の寛文五年頃に三重県下を巡錫していたことを証している。地理的観点から伊勢市・中山寺は伊勢神宮、津市・観音堂は法隆寺へ行くことが目的ではなかったかと思っている。

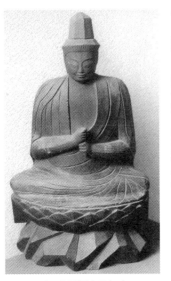

10　金剛界大日如来
津市白山町・観音堂

（41）津市下弁財町・真教寺に一二三六・五㎝の十一面観音菩薩（写真11）が祀られている。両手首から天衣を垂らした形態は、数多い円空の十一面観音菩薩と異なっており、様式的には一体だけ独立した像である。大変丁寧な彫りで表面は滑らかにされており、目尻がつり上がった表情は極初期像の特徴である。又、寛文期と目される十一面観音菩薩の中で本像のみに背面が丁寧に彫刻されていることも、極初期像と考えること

20

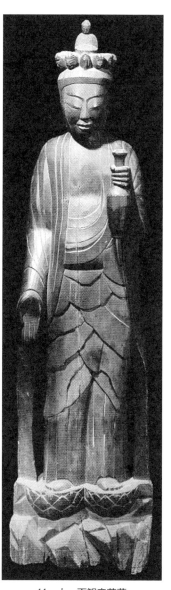

11 十一面観音菩薩
津市下弁財町・真教寺

の一つである。更に本像が飛鳥仏に似ているといわれることも、新発見の津市白山町・観音堂の金剛界大日如来と合わせて、早い時期での法隆寺との関連を想定させる。

真教寺の十一面観音菩薩を彫った後、円空は北へ向かって歩を進めることになる。

円空の造像の契機

円空の像造顕の動機は何だったのだろうか。円空研究には避けて通れない大きな課題である。しかしその答を出すことは容易ではない。ただいえることは、円空の造像は、紛れもなく宗教行為であったということである。そして、宗教家で神仏を造像したのは、一人円空のみではない。円空とよく対比される木喰がそうである

し、歴史的事実はともかく、各地の寺院には行基作の仏像とされるものが数多く祀られている。又、最澄作、空海作といった宗祖作と伝えられる像も少なくない。仏教が広く庶民階級にまで拡がった江戸時代以後になると、北海道での大蓮、貞伝、遼天、木喰、その弟子であった白道、松本の山居、九州の大円、石仏を彫った修那羅大天武、岡山の文英等、枚挙に暇がない程である。そしてその系譜が現代まで繋がっていることを、富山県に作像をのこす樹仙が示している。名前をあげることのできない無数の宗教家が無数の神仏像を作ってきたであろうことは、地方の寺院、さらには小祀堂を少しく調査すれば、すぐに気付かされることである。円空はそれらの中で特に造形的に優れており個性豊かである故に、今日注目を浴びているのであろう。

円空は、宗教行為の一つとして作像を始め、その過程で自己の造像の才能の伸展と共に、彫像が宗教活動の中心になっていったのではなかったか。

群馬県富岡市一ノ宮・貫前神社旧蔵の大般若経断簡に、円空の漢詩と和歌及び年号等が書かれている。

　　十八年中動法輪　諸天昼夜守奉身
　　刹那轉讀心般若　上野ノ一ノ宮今古新
　　いくたひもめくれる法ノ車仁ワ一代蔵モ輕クトヽロケ
　　延宝九年_辛_酉卯二月_丁_酉十四日辰時見終也
　　　　　　_壬_申年生美濃国圓空（花押）

漢詩の初句「十八年中動法輪」の「動法輪」は円空の造語と思われるが、字義からは（転法輪）＝布教をさすものであろう。すなわち、十八年間布教したということである。ここに書かれる年号「延宝九年」(一六八一)より十八年前といえば寛文三年（一六六三）であり、円空の最初の像が彫られた年に一致する。円空は、明確に造像と布教を同一視しているといえよう。造像は、まさに円空の布教の具現化であった。

北海道の円空仏

北海道の円空仏一覧

現時点で確認される北海道の円空仏は四四体（注5）である（表2）。又、本州から遷座された円空仏が六体ある。

筆者は、昭和四七年（一九七二）一〇月から七度にわたって北海道に円空仏を訪ねたが、未だ拝していない像についての所在地・計測値等は主として『写真集 北海道の円空仏』より引用させて頂いた。尚、『北の円空・木喰展図録』に載る〈本州から北海道へ運ばれた円空仏所在一覧〉中、滝川市の像六体、旭川市、札幌市、古平郡の像各一体の合わせて九体については、実見していないので断定は避けたいが、写真から見る限り筆者には円空仏とは思われない。又、〈北海道に遷座された像〉のうち登別市登別温泉町・聖光院の像は、愛知県名古屋市中川区・荒子観音寺から遷座された像で観音菩薩とされているが、頭上に宇賀神が彫られており宇賀弁財天とすべきだと思う。（8）に挙げた観音菩薩は『円空仏と北海道』（注8）に新発見として紹介されている像（180頁）で「……台座が五段とは珍らしい。……」とされているが、平行線彫台座の下三段は明らかに後補である。尚、同書（281～282頁）に新発見として紹介されている二体は、（表2）に挙げた（43）観音菩薩と①宇賀弁財天のレプリカと思うので掲載していない。

（表2）　北海道の円空仏一覧

（1）　観音菩薩　四四・二　寿都郡寿都町・海神社　刻「いそや乃たけ　寛文六年_{丙午}八月十一日　初登内浦山圓空」

（２）観音菩薩　四四・四　同右　刻「らいねん乃たけ」

（３）観音菩薩　九二・三　二海郡八雲町熊石・根崎神社　立像（写真15）

（４）観音菩薩　四一・〇　二海郡八雲町熊石・八幡神社

（５）観音菩薩　五一・三　二海郡八雲町熊石・北山神社

（６）観音菩薩　二一・七　爾志郡乙部町花磯・本誓寺　彩色　顔面改刻

（７）観音菩薩　三一・三　爾志郡乙部町三ツ谷・漁民研修センター　彩色

（８）観音菩薩　九・五　爾志郡乙部町栄浜・龍宝寺

（９）観音菩薩　四四・六　爾志郡乙部町元和・八幡神社（写真12）

（10）神像　一八・六　同右（写真13）

（11）観音菩薩　四三・五　爾志郡乙部町鳥山・地蔵堂　彩色　鳥山神社境内小祠

（12）神像　一三・六　爾志郡乙部町鳥山・鳥山神社

（13）観音菩薩　三八・七　檜山郡江差町柏町・柏森神社（写真20）

（14）釈迦如来　三八・四　檜山郡江差町泊町・観音寺

（15）観音菩薩　四三・八　檜山郡江差町尾山町・岩城神社　漂流仏　顔面失　傷み激しい

（16）十一面観音菩薩　一四五・七　檜山郡上ノ国町上ノ国・観音堂　子供の遊び相手（写真19）

（17）坐像　四〇・〇　同右　摩滅激しい（円空仏でないかもしれない）

（18）観音菩薩　七四・〇　檜山郡上ノ国町北村・地蔵堂

（19）阿弥陀如来　三九・五　檜山郡上ノ国町・個人　子供の遊び相手（写真14）

（20）観音菩薩　四八・五　檜山郡上ノ国町木ノ子・光明寺

（21）観音菩薩　四七・八　檜山郡上の国町石崎・八幡神社

（22）神像　檜山郡　（注9）

（23）観音菩薩　四八・一　松前郡福島町吉野　吉野教会　観音　墨「六種種子」

（24）観音菩薩　四六・〇　松前郡松前町白神・三社神社　刻「しまこまき山上大こんけん」
　　　　　　　　　　墨「本地觀世音菩薩」「六種種子」

（25）観音菩薩　五〇・五　上磯郡木古内町木古内　佐女川神社

（26）観音菩薩　四四・五　上磯郡木古内町札刈　西野神社　墨「六種種子」

（27）観音菩薩　四七・三　上磯郡木古内町泉沢　古泉神社

（28）観音菩薩　四三・二　北斗市富川　八幡宮　墨「六種種子」（注10）

（29）観音菩薩　五二・〇　北斗市茂辺地・曹渓寺

（30）観音菩薩　四九・〇　北斗市会所町・八幡宮

（31）観音菩薩　四二・二　函館市船見町・称名寺　墨「六種種子」

（32）観音菩薩　四四・一　函館市汐首町・地蔵堂　全身彩色

（33）観音菩薩　不明　函館市古川町・川濯神社（注11）

（34）観音菩薩　不明　函館市根崎町・川濯神社（注12）

（35）観音菩薩　五二・二　亀田郡七飯町・個人

（36）観音菩薩　四九・六　茅部郡森町・内浦神社　刻「こんけん」「うちうら□□」「山上　百年後□□」
　　　　　　　　　　墨「本地」「六種種子」（写真18）

（37）観音菩薩　四九・六　山越郡八雲町・諏訪神社　刻「ゆうらつふみたらしのたけ」（注13）

25　第一章　円空仏・編年

〈38〉観音菩薩　四七・〇　山越郡長万部町・平和祈念館

〈39〉坐像　三〇・〇　虻田郡豊浦町・礼文華窟

〈40〉観音菩薩　五六・七　伊達市有珠町・善光寺　顔部別　刻「うすおく乃いん小嶋　江州伊吹山平等岩僧内　寛文六年丙午七月廿八日　始山登　圓空（花押）」（写真16）

〈41〉観音菩薩　三三・五　登別市登別温泉町・観音寺　黒焦げ

〈42〉観音菩薩　四七・〇　苫小牧市錦岡・樽前神社　刻「たろまゑのたけ」「圓」（写真17）

〈43〉観音菩薩　一一・〇　広尾郡広尾町・禅林寺　墨「願主　松前蠣崎蔵人　武田氏源広林敬白　寛文六年丙午天六月吉日」

〈44〉観音菩薩　四三・〇　釧路市米町・厳島神社　刻「くすり乃たけこんけん」墨「本地観世音菩薩」

〈本州から北海道へ遷座された円空仏〉

①宇賀弁才天　三三・〇　登別市登別温泉町・聖光院（愛知県名古屋市中川区・荒子観音寺より移座）

②薬師如来　三〇・〇　③青面金剛神　四八・五　④観音菩薩　四一・九　⑤神像　二二・九　恵庭市相生町・個人（岐阜県下呂市より移転）

⑥観音菩薩　二六・五　常呂市置戸町・個人（岐阜県岐阜市より移転）

円空が北海道を巡錫したのは、広尾郡広尾町・禅林寺の観音菩薩背面墨書「寛文六年丙午七月廿八日」、寿都郡寿都町・海神社の観音菩薩背面刻書「寛文六年丙午八月十一日」と北海道にのこる三体の像に「寛文六」の年号が記されており、寛文六年がその中心であったことがわかる。

青森県弘前市立図書館に蔵されている『弘前藩庁日記』の「寛文六年正月二十九日」の項に「圓空と申旅僧壱人長町に罷在候処御国ニ指置申間敷由仰出候ニ付而其段申渡候へ八今廿六日ニ罷出青森へ罷越松前へ参由」の記載があり、円空は恐らく寛文六年初旬に北海道へ渡ったことが推測される。

只、それより前に円空の足跡が確実にわかるのは、岐阜県郡上市美並町勝原・子安神社の棟札にある「寛文四年十二月」であり、寛文五年中の足取が不明であること、更に北海道松前藩の家老であった松前広長が編纂した安永九年（一七八〇）成立の『福山秘府』中、享保三年（一七一八）の堂社調査のうち「神体円空作」とある堂社が二五ヶ所載り、そのうち「寛文五年堂社造立」としているところが一〇ヶ所あり、円空が寛文五年に渡道したとする考え方もある。そして『弘前藩庁日記』の『寛文六年正月二十九日』と合わせて、寛文五年渡道、それから東北に戻り、再度渡道したとする論も出されている（注14）。筆者は、先述の如く寛文六年初旬に初めて渡道したものと考えている。『福山秘府』の「寛文五年」は、堂社創立年次は時に脚色が加えられることもあり完全に正しい年号とは限らないし、仮に正確であったとしても堂社が先にあって後から円空仏が奉納されたとしてもよい訳である。

北海道を去った時期については、愛知県海部郡大治町・宝昌寺に（寛文七年）の干支を持つ像が安置されており、円空は寛文七年には尾張に来ており、寛文六年中に北海道を去ったのではないかと考えられる。

北海道に遺されている円空仏は、前項で述べた「極初期像」群が、神像二二体、仏像二〇体とむしろ神像の方が多く造像されていたのに対し、「北海道像」はほとんどが仏像になってしまったという変化が指摘される。

このことの一つには円空が北海道で巡錫した範囲の多くがアイヌの人達の居住地域だったことから、普遍性のある仏像の方が布教しやすかったのではなかったか、とも考えられる。

「極初期像」と較べて「北海道像」の様式上の変化は、像の大きさが一回り大きくなったことである。「極

「初期像」は一〇㎝内外の像が主体であるが、「北海道像」の大部分は四〇㎝以上ある。又、「極初期像」の仏像の大部分が二重台座の下部は平行線彫台座であったのが、「北海道像」においては岩座の像の方が多いということも一つの特徴である。背面に梵字が墨書されている像があるのも「極初期像」には見られなかったことである。

頭髪を火炎状にし、眼は二本の刻線で表わし、顔の表情にかすかな微笑みをもたせ、首を彫刻せず、通肩で、「北法界定印の上に蓮台をのせ、二重台座に坐る左右相称の像容が北海道に遺る円空仏の大多数の形であり、「北海道様式」ともいうべき一つのパターンを造り出している。

先にあげた四四体の像（表2）のうち、拝観不能や像容のわからない六体〔(17)(33)(34)(37)(39)(41)〕を除いた三八体の像を形態別に分類してみると、先述の「北海道様式」の観音菩薩が三〇体〔(1)(2)(4)(5)(6)(7)(8)(9)写真12(11)(13)写真20(15)(18)(20)(21)(23)(24)(25)(26)(27)(28)(29)(30)(31)(32)(35)(36)写真18(38)(42)(43)(44)〕で大多数を占めており、その他如来像二体〔(14)(19)写真14〕、被衣の特殊な形をした像四体〔(10)(12)(22)(40)写真16〕と立像二体〔(3)写真15(16)写真19〕である。

これらの像のうち二重台座の下部が平行線彫台座の像は一二体〔(6)(7)(8)(9)写真12(11)(13)(14)(19)(20)(21)(29)(38)〕、岩座になっている像が二四体〔(1)(2)写真13(3)写真15(4)(5)(15)(16)(17)(18)(23)(24)(25)(26)(27)(28)(31)(32)(35)(36)写真18(42)(43)(44)〕、二重台座ではない像四体〔(10)写真13(12)(22)(40)写真16〕があり、蓮座のみをのこし下部台座を切りとられた像一体〔(30)〕がある。

北海道にのこる像の様式的違いは、北海道以後の円空仏が、「北海道様式」と名づけた形も「被衣形」の像であり、岩座の像が平行線彫台座の倍以上彫られている。

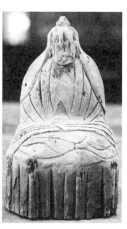

13　神像　爾志郡乙部町元和・八幡神社

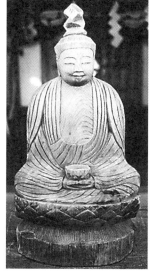

12　観音菩薩
爾志郡乙部町元和・八幡神社

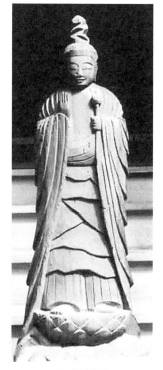

15　観音菩薩
二海郡八雲町熊石・根崎神社

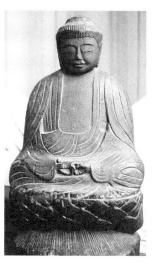

14　阿弥陀如来
檜山郡上ノ国町・個人

も共に彫られていること、又平行線彫台座、岩座も同様であることから、時間的経過による相違ではないといえる。

加えて北海道の円空仏は、彫られた場所から遷座されている場合もあり、様式的変遷を辿るのは大層難しい。

年号のある円空仏

北海道広尾郡広尾町・禅林寺に安置される観音菩薩の背面には「願主　松前蠣崎蔵人　武田氏源広林敬白　寛文六午天六月吉日」とあり、年月の記された像としては一番古い。背銘中に書かれる「蠣崎蔵人」は、当時北海道南部の和人地を支配していた松前藩執政であり、実権を掌握していた人物である。円空がいかなる手蔓で、為政者の筆頭であった蠣崎蔵人と関わりを持ったかは明白ではないが、背銘は円空が蠣崎蔵人の願いによりこの観音菩薩を彫ったことを示している。像の大きさから考えて、恐らく念持仏として彫られたものであろう。

生涯の殆どを庶民の間で過した円空が、為政者の、それもアイヌ人への大弾圧等により、北海道史の中で必ずしも評価が良いとはいえない蠣崎蔵人と交ったことに対して、厳しく批判する向きもある。しかしながら、信仰の前には為政者も庶民も区別しないというのが本当の宗教なのではないだろうか。庶民の側に立って為政者に立ち向かう、というのはあまりにも現代の階級主義的な考え方と思える。勿論、宗教家が権力の行使に利用されない限りに於いて、少くともそのことではあるけれども。円空がどういう立場で蠣崎蔵人と接点をもったかは明らかではないにせよ、という注釈つきではあるけれども。

円空が蠣崎蔵人の為に彫った観音菩薩は、当初は蠣崎蔵人が所持していたか身辺に祀っていたと思われるが、円空の行動と人間性への評価が減ぜられることはない。それが巡り巡って現在地に祀られるようになったものであろう。

「うすおく乃いん小嶋　江刕伊吹山平等岩僧内　寛文六年丙午七月廿八日　始山登　圓空（花押）」の背銘を持つ伊達市有珠町・善光寺に祀られる観音菩薩（写真16）は、昭和五二年（一九七七）に善光寺に遷せられる前は洞爺湖中の島にある観音堂に祀られていた。尤も、円空がこの像を造像したのは、洞爺湖中の島ではなく

て、虻田郡豊浦町礼文華にあるケボロキの洞窟内であった。

16
観音菩薩　伊達市有珠町・善光寺

16の背面

礼文華にあるケボロ幵の洞窟は、洞爺湖より西南西およそ三〇km程の海岸にある。大変に不便な場所であり、現在でも町中から直接そこへ行く道は通っていない。海路を船でいくか、陸路ならば、JR北海道室蘭本線に乗り小幌駅で下車して、そこから歩くより方法はない。先導者がいなければ、初めてでは到底わからない道筋である。ケボロ幵の洞窟の中はかなり広く、ゆうに二〇畳以上はあろうと思われるが、海岸端の為か湿気がひどい。洞窟内には厨子があり、中には顔がすげかえられたかなり傷みのはげしい円空仏が一体祀られている。

菅江真澄の『蝦夷廻手布利』寛政三年（一七九一）九月七日の項には、このケボロ幵の洞窟で五体の円空仏を拝したことが記されている。「……尚搦れてケボロ幵といふに至りつ。こゝに岩舎の観音といふあり、舟つけてこの窟に入ば、いと長く、またぶり木の棹などを横たへたるに、アキノの漁の具どもをなにくれ、自在鍵をはじめひしひしととりかけたり。奥深く入ば、五躯の木の仏をならべおけり。そが中の、みぐしたかき仏の

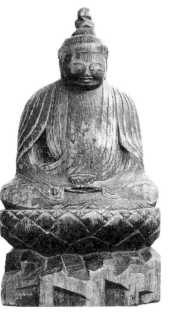

17

観音菩薩　苫小牧市錦岡・樽前神社

17の背面

そびらにかいたるを見れば、「寛文六年丙午七月、始登山、うすのおくの院の小嶋江刕伊吹山平等石之僧円空」と記し、いまひとつには、「いわうのたけごんげん」、其次に立たまふは「くすりのたけごんげん」と、そびらごとに在り。三番の背のなからは朽て、文字のよみときがたく、四番、「たろまへのたけごんげん」と、おなじ、そびらの方にしるしたり。此いつはしらの、ほとけのみかたしろは、みな円空法師の作て、しか記せり……」（注15）。文中の「アヰノの漁の具どもをなにくれ」によって、この洞窟が当時アイヌの人達の生活の場でもあったことが察せられる。菅江真澄が拝した「みぐしたかき仏」がそびら（背）の銘文によって洞爺湖中の島に祀られていた観音であったことがわかる。「いわうのたけごんげん」と背銘があった像は現在不明であるけれども、真澄の七年後に礼文華窟を訪ねた松田仁三郎は、この像の背銘を「ゆうはりたけこんげん」と書いており、「ゆうはりたけこんげん」ならば、現在はないが千歳市の弁天社に祀られていたことが、『北夷談』（注16・後述）、

32

松浦竹四郎の『夕張日誌』(注17) の中に挿絵入りで書かれている。「くすりのたけごんげん」の背銘の像は釧路市の厳島神社、「たろまへのたけごんげん」は苫小牧市の樽前神社に遷座されている顔のすげかえられた像のことであろう。「背のなからは朽て、文字のよみときがた」い像は、現在礼文華窟に祀られている松田仁三郎(後の伝十郎)の『北夷談』寛政一一年(一七九九)の項には、礼先述の、幕府目付役であった松田仁三郎文華窟の円空仏について次の様に記されている。

「一、仁三郎持場中見廻りの砌、アブタ領の内レブンゲと云所に岩穴有。口さし渡し弐間程、奥行六間餘、此穴に入て見る處佛の木像にて四體有り、取出し見れば、いづれも観音の像にて、内一體は丈ケ一尺五六寸にして、裏に年號並名居(マ)判彫付有り、外三體は壹尺程にして、裏地名斗彫名判なし。則別紙のごとし。右佛も時節にして世に出しと、奉行へ届置て、其佛の背に彫付有る地名の山々へ送りて安置す。寛文六午年より此寛政十一未年まで百三十三年に成る。」

菅江真澄は礼文華窟内の円空仏を五体と記し、松田仁三郎は四体としているのは、朽ちた像を数えなかったための異同と思われる。背銘の読み方にも両者の間には若干の差異がみうけられる。真澄が「いわうのたけごんげん」と読んだのを仁三郎が「ゆうはりたけこんげん」と読んでいるのは先に記した通りである。そして何よりも文中の「其佛の背に彫付有る地名の山々へ送りて安置す」によって礼文華窟の円空仏が、松田仁三郎により、背銘に刻された名称に最も相応しいと思われた場所へ遷座されたということがわかるのが貴重である。

「うすおく乃いん小嶋」の背銘をもつ像(写真16)が、洞爺湖中の島の観音堂へ遷せられたのは、寛政十一年当時、洞爺湖中の島がうす(有珠善光寺のことであろう)奥院と考えられていたとも思われる。円空が礼文華窟でこの像を彫ったということは、寛文当時は洞爺湖中の島へ渡る術がなかったのではないかという想像をさせるが、「小嶋」と刻するからには、円空はすでに善光寺奥院として人跡未踏の洞爺湖中の島が想定されて

いたことになり、あるいはここを「うすおく乃いん小島」としたのは、円空であったのかもしれない。

現在は善光寺に祀られるこの観音菩薩は、北海道に遺る円空仏の大部分がいわゆる「北海道様式」の像容であるのに対して白衣観音菩薩形である。化仏をつけ白衣を被り、少し微笑みを含んだお顔をやゝうつむきかげんにして、高い岩座の左右に裳を垂らし、法界定印を結んで坐す形態である。北海道のほとんどの像にある二重台座の上の蓮座が彫られておらず、持蓮台もない。ただこの様式の違いが時間的経過によるものでないことは、同じケボロヰの洞窟に祀られていた他の像が「北海道様式」を持っていることから明らかである。円空は、「くすりのたけごんげん」「たろまえのたけごんげん」「ゆうはりのたけごんげん」の三体共に、同形態で山嶽に祀られるべく造像したのに対し、本像は湖上に祀られることを想定した故にその場所に最もふさわしい像容として、山嶽に祀られる像とは敢て別の形にしたのではないだろうか。

この観音菩薩は又、背面に刻された銘文の内容によっても貴重である。「寛文六年七月廿八日」に本像が彫られたとわかることはもとより、「始山登」で恐らく円空が「臼嶽」へ初登頂をしたであろうことも推定される。

さらに「江刕伊吹山平等岩僧内」により、円空が北海道で自分の所属を伊吹山平等岩僧内としていたことがわかる。

北海道寿都郡寿都町・海神社に祀られる観音菩薩二体のうち一体の背面に「いそや乃たけ　寛文六年丙午八月十一日　初登内浦山　圓空（花押）」の刻書がある。先の善光寺に祀られる像を彫ってからわずか一四日目に本像が刻まれ、円空が臼嶽に続いて内浦山（駒ヶ嶽）にも初登頂したことを背面刻書は物語っている。もう一体の像の背面には「らいねん乃たけ」と刻害されており、これは雷電山に祀られるべく彫られた像であろう。

問題はこの二体の像がどこで彫られたかである。

地元では、「文化四年（一八〇七）ごろ、このマチを流れる尻別川に、この年の春と、そして秋に、それぞ

れ流れつきました。最初は洞窟の祠に祀られていましたが、その後に尻別川下大明神に移され、さらには名称を改めた現在の海神社に祀られています……又、別説には例の有珠善光寺から松田某が持ってきて、磯山の雷電山に祀ったという話もあるのです。祀られた二体の円空仏は、その後に春と秋との大雨で尻別川に漂着したとなるわけですが……」という逸話があるということである(注18)。円空が当時の蝦夷地の奥深くの霊山に祀られるべく背面に山嶽の名を刻した像を、他の場所で彫られたものではないであろうことは、先述したケボロヰ洞窟の例の如くであり、海神社の二体の像も、恐らくは当地で彫られたものではないであろう。そして本像が彫られたのは「初登内浦山」の刻書があることを考えれば、内浦山（駒ヶ岳）の関連場所が推定されよう。

内浦の嶽に必百年の後あらはれ給ふ

菅江真澄の『蝦夷喧辞群』寛政元年（一七八九）五月十七日の項に「……黒岩といふいはやあるに、円空法師が作る地蔵大士の像あり。眼やむ人は、よねもてここにまうずれば、そのしるしをうとぞ……」とある(注19)。

「黒岩といふいはや」は現在、二海郡八雲町熊石黒岩町にある。海岸沿いの国道の際に、丸い石をコンクリートで固めたような独得の岩壁が聳えたっており、岩の肩のあたりに洞窟がある。真澄が記す地蔵大士が、指摘通り円空仏であったとするなら、これも北海道で唯一の作例であるが現在それに該当する像はない。尚、二海郡八雲町熊石泊川町・北山神社の観音菩薩は、この黒岩の窟で彫られたものだといわれている。

寛政三年六月七日にケボロヰの洞窟で五体の円空仏を観た真澄は、三日後の六月十日に有珠善光寺に詣で、ここでも五体の像に出会う。

「……二間斗の堂のあるに戸おし明て入ば、円空の作れる仏二躯あり。一躯は石臼にするゑたり。……又す、けたる紫銅のあみだぼとけのあるに鎮西沙門貞伝作之とあり。此法師は、津刈（軽）の郡委馬弊都（今別）の

浦回なる本覚寺といふにありて、きよげにをはりをとれり、……堂のかたはらに、木賊（とくさ）多く茂りたる中に小祠ありて、これにも円空法師の作る仏三はしらあり。そのそびらに「内浦の嶽に必百年の後あらはれ給ふ」と書、又「のぼりべつゆのごんげん」いまひとはしらには「しりべつのたけごんげん」と彫りたり……」（前掲『蝦夷廻手布利』）

真澄が善光寺で最初に拝した「二躯」の円空仏は現在消息不明である。文中に出てくる「貞伝」は、江戸時代、円空と同じように北海道で伝道した幾多の宗教者のうちの一人である。元禄三年（一六九〇）津軽の今別村に生まれたとされるから、円空より少し後の人である。

次に拝した「三はしら」は、真澄が記す背銘と、最上徳内一行『東蝦夷地道中日記』に記される背銘には若干の相違がある。真澄の『蝦夷廻手布利』には「……内浦の嶽に必百年の後あらはれ給ふ」と書、又「のぼりべつゆのごんげん」いまひとはしらには「しりべつのたけごんげん」と彫りたり」いまひとはしらには「しりべつのたけごんげん」と彫りたり、『東蝦夷地道中日記』には「……のぼりへつしりへつたけうちうらたけ三体各悉曇六字宛居楷書に百年の後有衍山上観世音菩薩と書きたり……」とある。

「のぼりべつゆのごんげん」と背銘のあった像は、烏有に帰し黒焦げになって現在登別市の登別温泉入口の小祠堂に安置されている像と思われる。「しりべつのたけごんげん」は、虻田郡喜茂別町と同留寿都村の境界にある尻別岳に祀られるべく造顕したと考えられるが現在不明である。もう一体の「うちうらたけ」は、現在茅部郡森町・内浦神社に祀られている像であろう。本像については、すでに、阿部たつを氏が「……「内浦の嶽に必百年の後あらはれ給ふ」の方が漢文よりも言わんとすること問題を提起されておられる。筆者も阿部氏の提言に同感であり、真澄が内容を真澄流に解釈して書きとめておいたものではなかったかと思う。「内浦の嶽に必百年の後あらはれ給ふ」の方が漢文よりも言わんとするこ（注20）

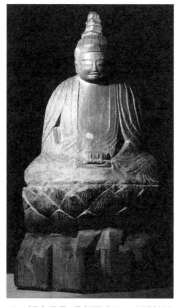

18　観音菩薩　茅部郡森町・内浦神社

18の背面台座部分

とが同じでも、より解り易く明快である。そして又、この文言は、北海道における円空の造像意図を言い表している。

平成二六年（二〇一四）六月一七日に、筆者は内浦神社の本像を赤外線フィルムで撮影する機会があったが、「こんけん」「うちうら□□」「山上」百年後□□」（刻書）「本地」「六種種子」（墨書）（写真18）は確認できたが、他は薄れて読み取ることができなかった。

筆者は、後年円空が各地の民家や小祀堂に無数の像を遺していることから、円空の造像はできるだけ多数の神仏像を彫り、できるだけ多数の人々に与え、できるだけ多くの人達を救うことが最も大きな目的の一つであったと考えている。しかしながら北海道では、円空はそういう側面よりむしろ、各地の山岳神を供養するために像を彫った傾向が強いようである。これはよく引用されるところではあるが、飛騨代官・長谷川忠崇の『飛州志』(延享年間・一七四四～一七四七) 巻十に載る円空についての文中に、「……我山嶽ニ居テ多年仏像ヲ造リ其地神ヲ供養スルノミ……」という個所があり、円空の造像目的は山嶽神を供養することであると書かれている。

当時円空が行くことができなかった蝦夷地の霊山名を刻し「必らず百年の後あらはれ給ふ」と書いたのは、それらの像が将来、その地に祀られることを願ったのに他ならないが、円空の願い通りになったことは前述した通りである。そして円空の彫った「ごんげん像 (本地観世音菩薩)」は、今に至るまでその地の神々の供養をし給うているのである。

北海道の円空仏種々相

北海道の円空仏を拝観していくと、顔面が損傷又は後補されている像の多いことに気付く。現存四四体のうち像容のわかる三八体中実に一五体【(4)(6)(7)(10)写真13)(11)(12)(13)写真20)(14)(15)(16)(28)(29)(30)(32)(43)】もあり、大層痛ましい。像の顔面が傷ついているのは、決して粗雑に扱われてきたといううことではなくて、逆にこれらの像がまさに生活の中にあったように筆者には思える。像の顔面が傷ついているのは、決して粗雑に扱われてきたとは思える。立派な厨子の奥深くに鎮座し、誰の眼にも触れず、触れられもせず祀られてきた仏像は、大きく損傷することは少ない。粗末な場所に祀られ、皆がじかに接し、必要に応じて移動し、庶民の生活の営みと一緒にある仏像、そういった像こそ筆者には本当の仏像と思われるのだけれども、こうした像ほど時には大きな傷を受けることもあった

ろう。

桧山郡上ノ国町・観音堂の十一面観音菩薩（写真19）は、北海道に現存する立像二体のうちの一体であり、唯一の十一面観音菩薩である。全体にかなり磨滅しており、頭上の小面の顔面はほとんど原形をとどめず、本面の鼻の突起も失われている。そして本像は子供達の遊び相手であったといわれ、子供達に引きずりまわされた故に像が傷んだということである。二海郡八雲町熊石・根崎神社の観音菩薩（写真15）もやはり子供達が近くの川へ水遊びに連れていき、これを叱った大人が逆に罰をこうむったといわれている。檜山郡上ノ国町・個人蔵の阿弥陀如来も「子供の頃は人形のように抱いたり、おんぶして遊んだ」（注21）という。

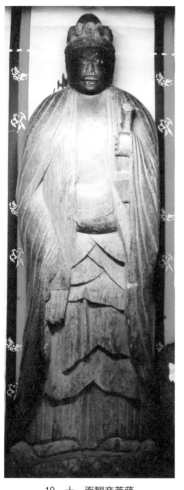

19　十一面観音菩薩
檜山郡上ノ国町・観音堂

子供が神仏像を遊び相手にしたという話は円空仏に限らず、民俗学の原点となった柳田国男『遠野物語』の中にも幾話か紹介されているし、全国各地の村々の小さなお堂に祀られる神仏像でも、しばしば聞く話である。こういう話がのこっている仏像というのは、日常人々が極めて身近に接していたことを示している。

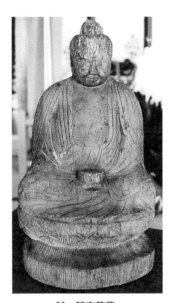

20　観音菩薩
檜山郡江差町柏町・柏森神社

正装された 20 の観音菩薩

円空仏の顔面が損傷しているのは、荒波に洗われたからであるという報告もある。檜山郡江差町・柏森神社の観音菩薩（写真20）は、豊漁祈願のために海に投げ込まれたが、再び海岸に戻ってきたとお聞きした。顔面は荒波に削られたせいか可成り傷んでいる。又、檜山郡尾山町・岩城神社に安置されている円空像は、全体に被損、摩滅が激しく、特に顔面は前面半分が欠けてしまっている。本像は、近くの川辺に漂着していたという。

どういう経路を辿ったのかわからないが、恐らく海を漂い、川へ流れ込んだと考えられる。先述の上ノ国町・個人蔵の阿弥陀如来は「蕪石村に住んでいたころ、奥尻島へ磯舟で渡る途中、漂流していた仏像を拾いあげた」（注22）ものである。寿都町・海神社の二体の像も川を漂流してきたらしいということはすでに述べた。仏像を海なり川なりから拾いあげたという話は、これも円空仏に限らず地方の寺院の仏像にまま聞くことである。仏像の奇瑞としての創作話もあるかもしれないが、やはりそういう事実も多くあったのであろう。

漂流の原因について明確な答を筆者は出し得ないけれども、柏森神社の観音菩薩にはニシンの豊漁祈願のため海に投げこまれたという話があるように、一つには庶民が諸々の祈願をする為の積極的な意志によるものであったと考えたい。水の中にほうりこまれる仏像も大変なことであるが、これはその仏像が人々の日々の暮しの中で生きてきたことの何よりの証拠ともいえる。

北海道に遺る円空の仏像で、江差町・柏森神社の観音菩薩（写真20下）、上ノ国町・八幡神社観音菩薩、木古内町・佐女川神社観音菩薩、北斗市富川・八幡神社の観音菩薩等の如く正装をした像が多くあるのも興味深く思われる。こうしたことは荘厳と防寒のためとも思われるが、ひとつは明治の廃仏毀釈の折に、仏像であることを隠すための庶民の知恵ではなかったかと思う。正装の仏像は、まさしく神像のように見える。

北海道の円空仏は、現在神社に祀られている例が多い。昭和六二年八月に八雲町熊石の根崎神社を訪ねたが、ここでは円空の観音菩薩（写真15）は、神殿の中に神像と一緒に祀られていた。神殿から観音菩薩を取り出された神官さんに、〈仏像〉と〈神像〉の同居について尋ねてみたが、「何の矛盾も感じていない」というお答だった。

筆者は、日本の庶民信仰は本来、神とか仏とかを区別せず、あらゆる信仰対象を拒否することなく、受容を基盤とした神仏混淆の世界の中にあるものだと思っている。日々の生活の中の信仰には、高邁な理論や難しい理屈は不必要なのである。北海道の円空仏の有様は、神仏混淆の色合をまだ十分にのこしている。

先に筆者は、北海道での円空は、各地の霊山の神々を供養するために造像したと書いた。しかし一方、挙げてきた色々な例を思う時、北海道でもやはり円空仏は、庶民の生活の中で共に生きてきた仏像であった。

北海道の円空

円空が北海道で巡錫した多くは、その当時アイヌの人達の住む地であった。その頃和人が支配していたのは、

「……西海岸では熊石以南であり、東は遊楽部岳から恵山を結ぶ渡島半島の脊梁山脈まで……」(注23) の南部のわずかな地域だった。北海道史を繙くと、円空渡道三年前の寛文三年には多数の死者を出した白嶽噴火が記録され、又和人とアイヌ人との相剋・緊張関係が増大しており、社会不安が増幅され円空渡道時の蝦夷地は決して平穏無事な地域ではなかったようである。

「……蠣崎蔵人が実権を握る松前藩は、寛文五年頃からアイヌ人の活動を蝦夷地に封じ込めて交易品価格を約三倍もつりあげ始めた……」(注24) という圧政を含め、諸々の和人との軋轢のあと、寛文九年 (一六六九) 六月、アイヌの総大将シャクシャインは「……北海道本島のみならず樺太島・千島列島に住むすべてのアイヌ人に参加を呼びかけ二〇〇人の人数で国縫占領に向かわせた。……七月二十八日〜八月四日の国縫の戦いは

『鎗を持、半弓にて毒矢を頻に射かけ』るアイヌ人側と『鉄砲二百挺斗表にならべ透間なく打出』す蠣崎蔵人指揮下の松前兵との戦いとなり (『蝦夷談筆記』) ……アイヌ人側の惨敗となった。……松前藩が最も恐れたのはシャクシャインが松前藩の軍事能力をこえた釧路に本拠を移し長期戦・ゲリラ戦に持ち込まれることでこのため松前藩側からシャクシャインに和議を申し込んだ……だがシャクシャインは講和成立の祝宴の『十月廿三日夜月出る頃』謀殺され (『蝦夷談筆記』)、同時に首長クラス七四人の謀殺も一斉になされた……」(注25) という。しかしアイヌ人の抵抗はやまず、この戦いは寛文十二年 (一六七二) まで続いたのである。

引用文中の、和人の中心でありアイヌ人の怨嗟の的となっている「蠣崎蔵人」は、前項で述べた円空が念持仏を彫り与えた蠣崎蔵人と同一人物である。両者の結びつきからアイヌ人対策に頭を痛めていた蠣崎蔵人が、アイヌ人達を慰撫することを円空に依頼し蝦夷地へ赴かせた、という考え方もある。しかしながら、明治時代

に円空をモデルとして書かれたという幸田露伴の小説『雪紛々』の中では、円空が呑空法師という名前で登場しているのだが、シャクシャインらに文字や仏道を教え、アイヌ人に尊敬され親しまれている僧侶として描かれている。勿論小説であるから創作の部分も多いであろうが、荒唐無稽な出鱈目を書くとも思われず、史実と伝承とが基になっているのであろう。小説の中では、円空はむしろ和人の横暴さに批判的でアイヌの人達の立場にたつ人物として描かれている。先の意見と見解を逆にするが、筆者は後者の立場をとる。

円空が赴いた地で、円空の信仰の具現化以外の目的で像を彫るとするならば、それ程に多くの像を彫り遺しておく必要はない。邪心があっては、彫った像に対しても、供養するべき背面に刻した霊山の神々に対しても余りに不遜にすぎる。そして何よりも筆者は、円空が彫像する周りにいた庶民（この場合はアイヌの人達だが）は、本質的なものを見分ける本能的な力を持っている、と信じるからである。

円空が拝する人の為以外の目的で彫ったものであるならば、像は力を持ちえないし、まして「円空」という名前は記憶にとどめられないことだろう。因みに、天明三年（一七八三）の平秩東作『東遊記』は、「……土人の語るを聞けば、学徳兼備して仙人の如き人なり……」（注26）とアイヌ人による円空評を載せている。

蠣崎蔵人という権力者も、北海道の多くの庶民も、そしてアイヌの人々も、すべての人達を等しく救済するのが本来の宗教家であると思う。北海道での円空の行動は、まさにそうであったことを遺された円空仏と伝承が物語っている。

東北の円空仏

東北の円空仏一覧

東北地方の円空仏は、現時点で三三体が確認される（表3）。青森県が一八体と最も多く、次いで秋田県の一二体そして宮城県・山形県・新潟県に各一体ずつである。

山形県東田川郡庄内町・見政寺の観音菩薩及び新潟県上越市・個人蔵の善財童子像の二体は、北海道渡道前後と考えられる他の東北諸像と様式を異にしており、中期以後の作像と思われる。

見政寺像は、単純化された円空独自の微笑みを持つ観音菩薩であり、羽黒山に近く羽黒修験との関連も考えられ注目されるが、何分にも一体だけであり来歴も不明であってみれば、あるいは客仏であるかもしれず説明し難い。

新潟県にある善財童子像は、所蔵者の方より頂いたお手紙によると、背面に「飛騨国袈裟山円空上人作」と別人筆で書かれており、同氏宅の伝承では「昔いつの時代か判りませんが旅の僧が一夜の宿を乞うて私共に泊られ、翌朝出立するべく家を出たが急に足が重くなり一歩も歩けなくなり、戻って私共の本尊様と取りかへて帰って行ったと云ひ伝へられて居ります」ということである。いずれにせよ、新潟県の像も後期様式を示しているが、これもまた一体だけの存在であり、本像をもって円空の足跡云々を考えるのは難しい。

青森県に中部から移座した小観音菩薩像もある。これらの三体の像は他の東北諸像とは趣を異にしており、三体を除いた三〇体の像について考察を加えていく。

（表3）東北の円空仏一覧

青森県

（1）十一面観音菩薩　一七六・〇　弘前市新寺町・普門院

（2）十一面観音菩薩　一八五・〇　南津軽郡田舎館村・弁天堂

（3）釈迦如来　一四六・〇　むつ市大湊・常楽寺

（4）十一面観音菩薩　一六七・三　むつ市田名部・円通寺（恐山 菩提寺）伝「運慶」作

（5）菩薩像　六四・五　同上

（6）十一面観音菩薩　一八一・〇　下北郡佐井村・長福寺（写真21）

（7）神像　三〇・七　北津軽郡中泊町・個人

（8）観音菩薩　五一・八　東津軽郡外ケ浜町・義経寺　墨（別人筆）「木像本何処青樹　成仏後経幾年数

唯今是仏心木心　化度衆生得化度　寛文七戊仲夏中旬」墨「六種種子」「各種種子」

（9）釈迦如来　四九・〇　東津軽郡外ケ浜町・福昌寺

（10）観音菩薩　四九・〇　東津軽郡蓬田村・正法院　墨「六種種子」「各種種子」

（11）釈迦如来　四三・六　青森市油川・浄満寺　墨「六種種子」「各種種子」（写真23）

（12）観音菩薩　四一・〇　青森市浪岡町・西光寺 台座切断

（13）釈迦如来　四八・七　青森市浪岡町・元光寺　墨「六種種子」「各種種子」

（14）十一面観音菩薩　一七七・〇　弘前市新寺町・西福寺　伝「円仁」作

（15）地蔵菩薩　一七五・〇　同上

（16）観音菩薩　四三・〇　平川市平賀町・神明宮　墨「六種種子」「各種種子」

（17）観音菩薩　四八・〇　西津軽郡鰺沢町・延寿院

（18）観音菩薩　七・二　八戸市・個人　遷座仏　小観音

秋田県

（19）阿弥陀如来　四七・六　北秋田市（旧・鷹巣町）・糠沢自治会（写真25）

（20）十一面観音菩薩　一八五・〇　大館市豊町・宗福寺

（21）十一面観音菩薩　一七〇・〇　男鹿市船川港本山門前・赤神神社五社堂

（22）薬師如来　三四・〇　男鹿市船川港増川宮下・八幡神社　盗難に会い台座一部切断

（23）阿弥陀如来　一三・三　男鹿市船川港女川・個人　蓮座より下切断　朱漆塗り

（24）十一面観音菩薩　一六二・〇　秋田市上新城・龍泉寺（現・能代市清助町）　伝「行基」作（写真26）

（25）観音菩薩　四六・二　秋田市楢山南新町・個人

（26）観音菩薩　三五・〇　秋田市旭北栄町・当福寺　台座切断

（27）観音菩薩　四八・六　由利本荘市観音町・大泉寺

（28）観音菩薩　四〇・二　由利本荘市日役町・蔵堅寺

（29）観音菩薩　一一・二　大仙市太田町・大薗寺　刻「空海」

（30）十一面観音菩薩　一八九・〇　湯沢市雄勝町・愛宕神社　墨「六種種子」「各種種子」伝「定朝」作（写真24）

宮城県

（31）釈迦如来　一二五・〇　宮城郡松島町・瑞巌寺（写真27）

山形県

（32）観音菩薩　三四・七　東田川郡庄内町・見政寺

46

（33） 善財童子　七〇・〇　上越市名立町・個人　墨「飛騨の国袈裟山円空上人作」

新潟県

東北地方に遺される寛文期の三〇体の像は、立像が十一面観音菩薩九体、釈迦如来一体、地蔵菩薩一体と一一体あり、いずれも一六〇cm以上ある大きな像であり、坐像が前項で述べた「北海道様式」の観音菩薩一〇体、釈迦如来三体、阿弥陀如来二体、薬師如来一体、半跏像一体、神像一体と他の坐像と様式を異にする釈迦如来が一体ある。台座部分が切断されている四体（（12）観音菩薩　（23）阿弥陀如来　（26）観音菩薩　（29）観音菩薩）を除いて、全て二重台座になっている。上部は蓮座で統一されているが、下部は一体（（19）阿弥陀如来）のみ平行線彫台座になっており、他はすべてが岩座に作られている。遺されている東北地方の円空仏からは、北海道のようにある場所を拠点として布教造像したという印象はない。円空の巡錫の途次に訪れた場所で造像していった感が強い。

東北地方の円空仏は、北海道に遺る円空仏と様式上大層類似しており、果して北海道への往還いずれに作像されたものであるか、そしてその経路はどのようであったかについて様々な論が出されている。筆者は前作『円空・人』で北海道と東北に遺る円空仏の背面に書かれている梵字の比較によって、下北半島→北海道→津軽半島という円空仏の北海道への往還路について詳述した。

渡道前の円空仏

円空が東北へ来たのは、陸路であったのか海路であったのかを決める確たる証拠はない。陸路で来たとする時、道中と考えられる道筋には現在その当時の作像と位置づけうる像が一体も見当たらないことから、海路で

東北へ来たと推測される。どこの港へ着いたのかは漠として不明である。東北における円空の足跡を辿ってみ

ると、『弘前藩庁日記』に載る「寛文六年一月」、青森県弘前からスタートする。円空はまず青森県弘前市新寺

町・普門院と青森県南津軽郡田舎館村・弁天堂に祀られている十一面観音菩薩を造顕したと思われる。田舎館

村・弁天堂の像は、かつては弘前方面にあったものとされる（注27）から、弘前城下で普門院の像と同じ頃に

造顕されたものであろう。筆者が田舎館村の弁天堂を訪れたのは昭和四〇年（一九六五）六月のことであるか

ら、五〇数年も前のことになってしまった。当時すでにコンクリート造りの収蔵庫に収められ、内部を紅白の

幕で囲ってあったのが印象深かった。筆者が訪れた時、堂をお守りしていたのは中年の御婦人であったが、と

てもきれいに掃き清められ生花が活けられており、「私はこの仏様が円空仏かどうかは知りませんが、昔から

大切にお祀りさせて頂いています」と語っておられた。まさに信仰の中に生きている像として、妙に納得させ

られたことを記憶している。

東北地方に遺されている九体の十一面観音菩薩は、弁天堂、普門院の像のように腰をややひねったようにし

ている左右非相称の像四体のAグループ（弁天堂、普門院、青森県むつ市田名部・円通寺、青森県下北郡佐井

村・長福寺（写真21）と、次項で述べる左右相称の像五体のBグループ（弘前市新寺町・西福寺、秋田県大館

市豊町・宗福寺（写真22）、秋田県男鹿市門前・五社堂、秋田市上新城〈現・秋田県能代市清助町〉・龍泉寺（写

真26）、秋田県湯沢市雄勝町・愛宕神社（写真24））の二種類に分けられる。笠原幸雄氏は、様式的観点と北海

道の十一面観音との比較からAグループの十一面観音像→北海道像→Bグループ像の造像過程を推定された（注28）。

筆者はその後何度も両グループの十一面観音像を拝する機会があった。様式論というものはどうしても主

観が入りやすく、それによって像の先後関係を論ずるのは大変に難しい。その点を念頭においても、全体の彫

りから、お顔の表情、手や衣文の細部に至るまで、明らかにBグループの方がノミ跡の冴えが見られ一日の長

があると思われ、笠原氏の説に賛成である。

次に向かったのは、下北半島であると思われる。道順から察すれば、『熊谷家文書』に載る、むつ市田名部・万人堂の観音菩薩であろうが今はない。この像はかつて同じ田名部にある常念寺に移座されたとされ、同寺には現在「円空仏かもしれない」とされる観音菩薩が祀られており、筆者も拝観させて頂いたが明らかに円空仏

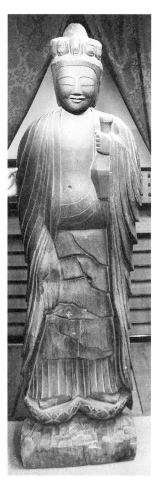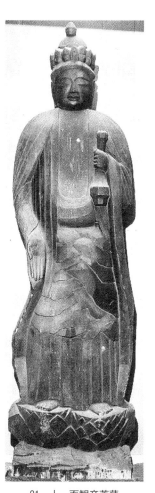

21　十一面観音菩薩
青森県下北郡佐井村・長福寺

22　十一面観音菩薩
秋田県大館市豊町・宗福寺

ではない。万人堂の円空仏は目下行方不明であるけれども、丸山尚一氏は青森県むつ市田名部・円通寺（恐山菩提寺）に祀られている半跏像がそれではないか、と興味ある推定をされている（注29）。

むつ市大湊・常楽寺の釈迦如来は、大層丁寧に彫られており、背面もきちんと彫刻されている。踏割蓮座と岩座の二重台座に乗る像容は、東北地方に祀られる十一面観音菩薩像群と同じであるが、衣の表現は全く違う。正面下方の衣の表現は、十一面観音は全て魚の鱗状に彫られているが、この釈迦如来は半円状の重なりで表わしており、十一面観音菩薩とはあえて別の形にしている。

円通寺（恐山菩提寺）には、十一面観音菩薩と半跏像の二体が安置されている。恐山は死者の霊を呼び降ろすイタコで知られているが、古来慈覚大師が開いたと伝え、古くから修験の霊場とされる。筆者が最初に恐山を訪ねたのは昭和四〇年六月八日の夕刻であった。平日の夕刻ということで、恐山にはほとんど人影はなく、静寂の中にお山がジージーなっていたのが耳に残っている。受付で円空仏拝観をお願いしたが、受付の人は円空仏に何の興味も持っておられないらしく、勝手に拝んでいったらよいという返事だった。それ故勝手に堂に入らせて頂き、誰もいない静まりかえった堂内で唯一人、心ゆくまで拝観することができた。十一面観音菩薩像は、弁天堂、普門院像と全く同じ形態である。本像にはどういうわけか、前頭部と右側頭部に二体の阿弥陀如来の化仏が彫られている。半跏像は大変丁寧に彫られ、端正で清々しい。半跏像といえば弥勒菩薩が連想されるが、円空はこの像をすべき像として彫ったのであろうか。

寺島良安編の『和漢三才圖會』（正徳三年（一七一三）刊）巻65に、「焼山……此ノ山不時ニ有レ焼故名ヶ之開基慈覚大師作二千体ノ石地蔵一 中尊ノ長ヶ五尺許其他ハ小佛ニメ而人取去テ今僅ニ存ス 近頃有二テ僧圓空ト云者一修二補ス千体ノ像ヲ一」の記載がある（注30）。文頭に出てくる「焼山」は「恐山」のことであり、この記事は「恐山」のことについて書かれたものである。記事中の、円空が修補したという「千体石地蔵」は、現在円通寺（恐山

津軽半島の北端、青森県東津軽郡外ケ浜町の義経寺は、その名が示す通り源義経の伝承をもつ寺であり、又、円空開山とされる寺でもある。円空の観音菩薩は、義経寺観音堂の本尊になっている。本像背面に北海道の像六体（函館市船見町・称名寺 観音菩薩、松前郡福島町・吉野教会 観音菩薩、松前郡松前町・三社神社 観音菩薩、北斗市冨川・八幡宮 観音菩薩、上磯郡木古内町・西野神社 観音菩薩、茅野郡森町・内浦神社 観音菩薩）の背面に書かれていた六種種子「ｾ・ｱ・ｻ・ｷｬ・ﾀﾗｰｸ・ﾊﾞｸ」の墨書がある。

ところが、義経寺の像は「六種種子」に加えて二字「ウン・不詳」が増えている。

同じ津軽半島の東津軽郡蓬田村・正法院の観音菩薩背銘には、「六種種子」に加えて不詳であるが種子が書き加えられている。北海道像より梵字が増えていること及びより書きなれた字体から、筆者は円空の北海道からの帰路を津軽半島と判断した。

東北地方の円空像で「六種種子」が書かれている像は前記津軽半島の二体を含めて七体（青森県青森市油川・

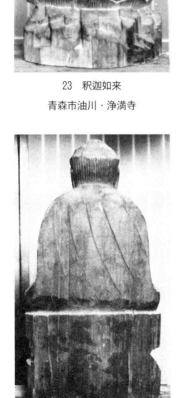

23　釈迦如来
青森市油川・浄満寺

23の背面

菩提寺）からは発見されておらず、同寺に遺る木彫の千体地蔵菩薩がそれではないかともいわれる。但し、この木彫の千体地蔵菩薩中からは、円空が修補したと考えられ得る様式の像は見つけられず、「円空の千体石地蔵修補」という記事の本来の意味は不明である。

青森県下北郡佐井村・長福寺には先にも触れたように、恐山とほとんど同じ形式の十一面観音菩薩が祀られている。筆者は円通寺（恐山菩提寺）を訪ねた翌日、長福寺に足を運んだ。長福寺の門前に着いた時、門の屋根で瓦の修理をしておられた男の人に円空仏拝観の来意を告げると、「自由にどうぞ」と声が返ってきた。こうしてこのお寺でも、心置きなく円空仏を拝観させて頂くことができた。後でわかったのだが屋根の上の人が、ここ長福寺の御住職であった。長福寺の像を彫った後、円空は佐井周辺の港から蝦夷へ向かったのであろう。

渡道後の円空仏

円空が北海道から再び東北の地を踏んだのは寛文六年の終りか同七年の初めだったと推定している。現存する円空仏から、その地は津軽半島の西北、青森県北津軽郡中泊町であったかもしれない。中泊町・個人蔵の像は、円空が東北で彫った唯一の神像である。カッと見開いた眼をしており、北で彫られた仏像がすべて細い眼で作像されているのと対照的である。因みに円空は、見開いた眼の神像としては、寛文三年に岐阜県郡上市美並町根村・神明神社の天照皇太神・八幡大菩薩の二体を造顕しているが、それ以後美濃で彫った神像はほとんどが細い目の造りである。極初期に彫った神像と東北で彫った唯一一体の神像が同じ眼をしていることは、本像が神像であると強く意識されていたということであろう。造像に際しては円空の原初帰り、すなわち美並町で最初に彫った神像が根底にあったと思われる。ただ最初期の神像と違う点は、彫りはより強く洗練されており、そして随分と大きくなっていることである。

浄満寺 釈迦如来（写真23）、青森市浪岡町・元光寺 釈迦如来、青森県平川市平賀町・神明宮 観音菩薩、青森県西津軽郡鰺沢町・延寿院 観音菩薩の坐像四体、及び秋田県湯沢市上院内、愛宕神社 十一面観音菩薩立像）ある。

いずれの像も「六種種子」に加えて梵字が増えている。浄満寺像は〔梵字〕バク・釈迦如来ともう一字は「不詳」の梵字である。神明宮像には〔梵字〕ウンという種子が書かれている。浄満寺像は〔梵字〕は愛染明王、金剛童子等をあらわす種子であるが、愛知県名古屋市中川区荒子町・荒子観音寺の像に〔梵字〕「護法神」と自ら書いているように、円空は護法の像を総括して〔梵字〕という種子を書くようになるが、像の尊名を示す種子に加えて〔梵字〕が書き添えられている像は極めて多い。

ところで、「合浦外浜」を詠んだ円空の歌が三首ある（注31）。「合浦外浜」は、「津軽半島から夏泊半島にかけて津軽海峡と陸奥湾に面した地域を指す古来の地名」ということを清水克宏氏から御教示を得た。津軽半島の義経寺、正法院と青森市の浄満寺を含む地域である。

文ならはな〻の千巻を重ねてはかつ浦のうら　（以下虫喰）　　　　　一〇五三
かつ浦なる法の御形は其ま〻に万代までも玉トコソ　（以下虫喰）　　一一五六
新田なる合方浦の玉こそは仏の御形　（以下虫喰）　　　　　　　　　一一五七

円空が、合浦外浜のことを詠んだ歌のうち三首目の初め「新田なる」はいかなる意味を有するのか、筆者には気にかかるところである。「開墾された新田」という風にもとれるし、「心新たに見る田」ともとれなくはないし、単に「田」は新しいという意味を表わすことであるのかもしれない。いずれにしてもこの「新田なる」は、円空が何か新しい事象を詠もうとしているのではないかと思われる。そして同首中の「玉こそは」の「玉」とつなぎ合わせれば、「新田なる玉」になり、「新玉」「あらたま」という懸詞的な連想に結びつく。「あらたま」

はいうまでもなく「年」にかかる枕詞であり、この一首は「そとの浦」で新年を迎えた時の歌ではないかと思える。そうすればこの歌は、北海道での「寛文六年」から考えれば「寛文七年」の正月に詠まれた、ということになる。すなわち円空が義経寺、正法院、浄満寺の観音像を刻したのは寛文七年の正月の頃のことであった、という推定が成り立つ。そしてこの年月日は、円空が同地にいたとしても決して不思議ではない日付である。

背面梵字の推移から考えれば、円空は津軽半島を東海岸沿いに南下、青森県東津軽郡外ケ浜町、青森県東津軽郡油川、次いで青森市東津軽郡蓬田村・正法院の観音菩薩、元光寺で釈迦如来を造顕。青森県西津軽郡鰺沢町・浄満寺の釈迦如来、福昌寺の観音菩薩は海から拾いあげた漂流仏ということであるがこの頃の造像であろう。この梵字の流れは、青森県平川市平賀町・神明宮の観音菩薩から更に秋田県湯沢市雄勝町・愛宕神社の十一面観音菩薩（写真24）の背銘梵字にまで連なっており、円空の巡錫経路解明の手懸りとなる。福昌寺の観音菩薩は表面が磨りへってしまっているが、子供達に曳き回されたために、このような形になってしまったということである。円空仏が子供たちの遊び相手であった訳だが、庶民の生活の中にある円空仏にいかにも似つかわしい。

円空が再び弘前城下へ入ったであろうことを、弘前市新寺町・西福寺に祀られる十一面観音菩薩と地蔵菩薩の二体の像の様式が物語っている。西福寺の二尊は、まさに堂々たるという形容があてはまる像である。十一面観音菩薩の衣は左右相称の鰭状に造り、正面は鱗状に刻む。地蔵菩薩は円頂、宝珠を持つ像容で、衣の表現にみる左右相称の鰭状襞は十一面観音菩薩と同じであるが、正面はV字形と斜線を刻し、十一面観音菩薩の衣とは別の形にしている。地蔵菩薩については、菅江真澄が北海道二海郡黒岩の窟で拝したと記している（注32）が、その像は現在不明であり、西福寺の地蔵菩薩が現存する像としては、円空の次の巡錫地は秋田県になる。

円空の最初の地蔵菩薩である。秋田県北秋田市綴子・糠沢自祀られている位置や様式から推測すれば、

24　十一面観音菩薩
秋田県湯沢市雄勝町・愛宕神社

治会の阿弥陀如来（写真25）は、阿弥陀定印がきちんと彫られ、阿弥陀如来とわかるが、東北で本像一体だけが二重台座の下部が平行線彫台座である。

秋田県大館市豊町・宗福寺の十一面観音菩薩（写真22）は平成二二年（二〇一〇）の発見である。西福寺の十一面観音菩薩と同形態の左右相称の端正な像であるが、頂上仏のお顔が欠損しているのが痛ましい。秋田県

円空が次に向かったと思われる秋田県男鹿市門前・赤神神社五社堂の十一面観音菩薩は、西福寺、宗福寺（写真22）、龍泉寺（写真26）の十一面観音菩薩と同じ左右相称の形態である。大変端正な、整った形態のしっかりした彫りの像である。

26　十一面観音菩薩
秋田県秋田市上新城
（現・秋田県能代市清助町）
・龍泉寺

秋田市上新城（現・秋田県能代市清助町）・龍泉寺の十一面観音菩薩（写真26）も西福寺、宗福寺の十一面観音菩薩と同じ像容であるが、よくみるとお腹のところに手らしきものが彫ってあり、これは何を現わすつもりなのだろうか。頭上の小面のお顔のうちに忿怒相が三面彫られているのが本像の特徴としてあげられる。尚、本像のお顔が縞模様になっているのは、雨垂れが原因の由である。

赤神神社五社堂から次に円空は松島へ歩を向けたものと思われる。秋田県内の男鹿市船川港・八幡社・薬師如来、同栖山南新町・個人の観音菩薩、秋田市旭北栄町・当福寺の観音菩薩、同栖山南新町・個人蔵観音菩薩、大薗寺の観音菩薩及び湯沢由利本荘市観音町・大泉寺と同日役町・蔵堅寺の二体の観音菩薩、大仙市太田町・市雄勝町・愛宕神社の十一面観音菩薩（写真24）等、いずれもこの巡錫の途次の造顕に位置づけられる。円空

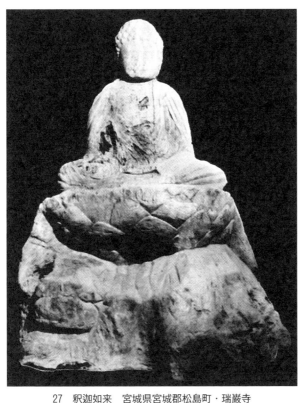

27　釈迦如来　宮城県宮城郡松島町・瑞巌寺

のこの頃の造像状況からすれば、この道筋での宮城県内に円空仏の新たな発見を予想させる。

宮城県宮城郡松島町・瑞巌寺には木の根に彫った釈迦如来像（写真27）を遺す。

瑞巌寺から円空の釈迦如来像が発見されたのは昭和四八年（一九七三）であるが、その時は境内の洞窟内に安置されていたということである。それ故か表面が可成り摩耗している。台座に獅子が彫られているのが目を引く。

辻惟雄氏の論文（注33）によれば、本像は、気仙郡赤崎村（現在の岩手県大船渡市赤崎町）の浄西が彫った千体仏の中尊として寛文十年（一六七〇）に

千仏閣という小堂に安置された旨が、瑞巌寺六世夢庵如幻の『松島諸勝記』（享保元年・一七一六）に載っている。

現在、千仏閣も浄西が彫った千体仏も残っていない。

円空は松島での印象が強かったとみえ、松島を詠み込んだ歌を三首遺している。

松島や椀器の水は玉屋の　（虫喰）手向袖にも　　　　　四三五

松島や椀器の水を手向らん玉よりくるか結ふかす　　　　四三六

松島や小島の水露手向らん櫛器の水に浮ふ玉かも　　　　八一二

東北地方で現在、松島より南に円空仏の発見はない。遺されている円空仏からは、円空はここで北の旅を終え、松島の近くの石巻の港から海路尾張へ向かったのではないかと推定している。

宝昌寺の円空仏

北海道・東北巡錫後、資料に現れる円空仏の初見は、尾張の愛知県海部郡大治町・宝昌寺に祀られる観音菩薩（二三一・五㎝）であり、本像は底面に「寛文八年丁未」（一六六八）の刻書がある（写真28）。筆者は同年八月一六日、佐藤真・伊藤正三・長谷川公茂の諸氏と丹羽釧氏の案内によって拝観に出かけている。像は「北海道様式」としてあげた観音菩薩の形と大層よく似ており、二本の割線であらわされた眼、背面には連なった多くの刻線があり、後頭部は髪の毛を一本一本彫り、表面は滑らかに仕上げられている。只、両方の耳朶が折れ曲って肩にまで掛っているのが、極初期像

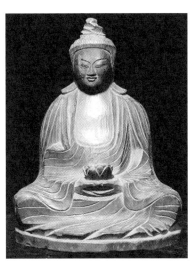

28　観音菩薩

愛知県海部郡大治町・宝昌寺

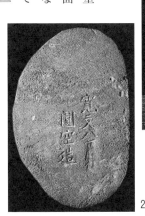

28 の底面

28 の背面

及び東北・北海道の像には見られなかった形式である。

宝昌寺の観音菩薩には、円空通用の蓮座と岩座（平行線彫台座）の二重台座がない。何らかの理由で切り取られたものと思われるが、そこの底面に「寛文八_{丁未}　圓空造」の刻書がされている。これは円空の筆跡ではないが様式上から推して、「寛文八年」はこの像の造像年を示すものとして充分考え得る年号である。大治町役場にのこる古文書『寶物古文書目録』中に「一薬師如来　壱躰　坐像木製台座竪共に装飾無し　寛文八年中円空作丈六寸六分竪七寸二分横四寸巾八寸明治六年九月　村上良音寄附……明治三拾六年五月十九日　海東郡大治村大字花常賓昌寺住職　林禅晃　檀信徒総代　村上良音……」と載っている。文中「薬師如来」とあるのは「観音菩薩」の誤りであろう。蓮を薬壺

ととり違えたものとも思われるが、宝昌寺では現在でもこの円空仏を薬師如来としてお祀りされている。

上記文書により、この〈観音菩薩〉がすでに明治三六年（一九〇三）に「寛文八年中円空作」であるとされていたことがわかる。このことは、そのような伝承が当時宝昌寺にのこっていたのかもしれないが、記される像の寸法から考えて像底面の刻書がすでにあり、それを見て記述されたものであろう。問題は、何故底面にこのような刻善がされているかである。多分これは、台座が切り落とされる際に、その台座の背面か底面に「寛文八年^{丁未} 圓空造」に類した文字が刻書されており、年号と作者名を記録として残すべく改めて底面に彫ったものではなかったかと思われる。

ところで、底面の刻書「丁未」は「寛文八年」ではなく「寛文七年」の干支である。因みに「寛文八年」は「戊申」である。和暦と干支が異なる場合干支を取るという歴史の原則に従えば、本像の造顕年は「寛文七年」ということになる。

先の古文書によれば、この円空仏は「明治六年九月」に「村上良音」から宝昌寺へ寄附された旨が記されており、宝昌寺で作像されたものではないようである。村上良音は引用文書中に「檀信徒総代」とされており、一方宝昌寺にのこる役場に提出した書状の控には「御届 曹洞宗寶昌寺 薬師如来 圓空作 明治廿八年七月三十日 右寺鑑寺村上良音」とある。明治二八年当時に宝昌寺で住職代理の「鑑寺」をしていたことがわかるが、宝昌寺でお聞きしたところでは、村上良音は愛知県春日井市松河戸の観音寺、及びその他の寺の住職をされていたこともあるという。村上良音がこの円空仏を、どこでいつ取得したかであるが、考えられる村上良音の足跡からは、本像は尾張地区で造像されたことは想定できる。「寛文六年」の北海道、東北巡錫の後「寛文七年」に尾張にいたことがわかり、円空の足跡を考えるうえで貴重である。

60

第三節　中期・円空仏開眼（寛文九年・三八歳〜延宝七年・四八歳）

円空仏の様式展開と確立

ある時期に円空仏の形態が大きな展開をみせ、円空独自の様式を造り出している。愛知県名古屋市中川区荒子町・荒子観音寺の円空仏一二五六体には、円空独自の様式が集中的に現われている。形態上の特質を言葉で表わせば「抽象性」と「面の構成」による造形ともいえようが、それまでのどちらかといえば古典の神仏像の形に影響された像とは大きな違いをみせている。極初期像群、北海道・東北で造顕した像から、荒子観音寺像へ至る過程の円空仏には多くの動きがみられ、円空が造形的に種々様々な変化をしたことが察せられる。円空の信仰上の振幅とそれが一致するのかどうかは即断し難いが、以下造形上から円空による独自の造像様式の獲得、すなわち円空の造仏開眼への道を辿ってみたい。

荒子観音寺までの造像のうち、背銘や棟札その他の資料から年代の推定できる像を箇条書きにすれば次の通りである。

○寛文九年（一六六九）愛知県名古屋市千種区田代町・鉈薬師の諸像（一七体）造顕

○寛文九年一〇月　岐阜県関市富之保雁曽礼・白山神社　白山本地仏三尊（十一面観音菩薩 三八・五cm、阿弥陀如来 三八・〇cm、観音菩薩 三八・〇cm）造顕

○寛文一〇年一一月　岐阜県郡上市美並町黒地・神明社の天照皇太神像（三五・〇cm）造顕

○寛文一一年三月　岐阜県美濃加茂市三輪町下廿屋・個人　馬頭観音菩薩（五六・六㎝）造顕（写真29）
○寛文一一年七月　奈良県生駒郡斑鳩町・法隆寺　大日如来（七九・〇㎝）造顕
○寛文一一年　岐阜県関市洞戸菅谷・個人　不動明王（一五・六㎝）造顕
○寛文一二年五月　岐阜県郡上市白鳥町・白鳥神社　十一面観音（六三・五㎝）造顕
○寛文一二年六月　岐阜県郡上市美並町半在・八坂神社　牛頭天王（二七・〇㎝）造顕
○寛文一三年　奈良県吉野郡天川村栃尾・観音堂諸像（観音菩薩一三七・〇㎝、
観音菩薩〔本尊観音胎内仏〕五・七㎝）造顕
大弁才天女八五・七㎝、金剛童子八五・三㎝、荒神（護法神）四九・七㎝、
○延宝二年（一六七四）三重県志摩半島（志摩市志摩町・阿児町・磯部町）の諸像造顕
○延宝三年五月　三重県度会郡玉城町・円鏡寺の日光菩薩（六二・五㎝）・月光菩薩（六二・五㎝）を造顕
○延宝三年九月　奈良県大和郡山市松尾山・松尾寺　役行者像（四五・〇㎝）造顕
○延宝四年立春　愛知県名古屋市守山区竜泉寺・龍泉寺諸像　造顕
○延宝四年　愛知県名古屋市中川区荒子町・荒子観音寺諸像　造顕

　鉈薬師に祀られる一七体の円空仏の〈寛文九年〉造像については、『藩氏名寄・張氏家譜』（注34）及び『那古野府城志』（注35）の記載と様式的観点に拠っているが、この〈寛文九年〉という造像時期を疑問視する研究者もいる（注36）。又、鉈薬師の像は円空作ではない、とする論さえある（注37）。いずれも様式上の視点からであるが、その点に関していえば筆者は、鉈薬師諸像は明確に円空の作であり、寛文九年造顕であろうと思っている。〈円空仏らしさ〉と〈円空らしくない点〉を合わせ持つ鉈薬師の円空仏は、円空がいわゆる造像の自己

化への最初の試みをした像群であることを示している。　鉈薬師の円空仏は、円空がそれまでの如来部・菩薩部の仏像から伸展して初めて彫った天部の像であり、そして又、それまでの単独像から脱して初めて彫った群像だったのである。そういった意味で鉈薬師の諸像は大層貴重な存在である。

岐阜県関市富之保雁曽礼・白山神社に白山三所権現の本地仏、十一面観音菩薩・阿弥陀如来・観音菩薩の三尊が祀られており、同社に「寛文九年」の年号が書かれた棟札がある。この棟札中に書かれる「佛師圓空」について、谷口順三氏は「……思いがけなく彼は安永から大鉄槌をくらった。奉納札に「佛師圓空」と美（マ、）事に書かれたことだ。……安永から仏師と極付けられたことは、彼の傲慢を打ち拉く愛の鞭だったろう」（注38）と指摘されている。

　　筆者は、いわゆる仏像を彫ることを生業とする仏師と、仏像を彫るという行為は同じでも内容は全く違うと思っている。彫るということより救うということに力点がおかれる彫像が円空仏の特質であり、それ故にこそ個性あふれる円空仏の世界があるのだと考えている。ここに出る「佛師圓空」がいかなる意図のもとに書かれたのかはわからない。

　この三尊の背面には、いずれも円空の手で梵字が書かれているが、これは明らかに宗教行為であり、三尊の製作にあたって円空が像製作の役割だけを担ったとは思えない。そうすると「佛師圓空」に深い意味はなく、単にこの三尊の製作者という意味で書かれたものかもしれない。しかしながら、少なくとも「佛師圓空」という表現は、宗教家円空に対する尊称とは考えにくい。厳しい修行をも含む北海道の巡錫をすでに終え、そしてそこでは、造仏から開眼までをすべて一人でとり行なってきた円空であれば、他所では恐らく「佛師圓空」という表現はなされ得ないことだろう。そしてそれ故にこそ、西神頭安永が「佛師圓空」と書いたことは、それが谷口氏の言われる如く「愛の鞭」であったのかどうかは別にしても、両者の間には宗教上の大きな力関係があったか、あるいは極めて近い関係であることを想定させる。安永が「佛師圓空」と書いたことを円空は諾とし、

更にそれ以後の数度におよぶ接触を考えると、二人の強い結びつきを思わざるを得ない。それが言うところの

父と子の関係であったとすることは勿論できないが、西神頭安永と円空が親密な間柄であったことは間違いな

いようである。

雁曽礼・白山神社の三尊は、全体的にはまだ硬さを残している。形態上では、それまでの二重台座の上部の

蓮座が随分小さく彫られ、その上に長い裳懸座が初めて造られていることが目につく。そして、背面に書かれ

た梵字が、北海道・東北の像に書かれていた「六種種子」ではなく、「文首記号」、「金剛界五仏種子」及び「胎

蔵界大日如来応身真言」が見られることも大きな変化として指摘される。寛文一〇年には、円空が美並町・神

明社の天照皇太神像を造顕していることが、同社蔵の棟札で知られる。天照皇太神像ではあるが観音菩薩形で

あり、本地仏として作像されたものであろう。先の雁曽礼・白山神社の三尊も白山神の本地仏が彫られており、

この頃の円空が神像を、神のお姿としてではなく本地仏を彫っていたことが窺われる。

ところで、この天照皇太神像の背面には「胎蔵界大日如来三種真言」の梵字が墨書されている。円空は後年、

貞享・元禄期に作像した多くの像の背面に梵字を書くが、おしなべてこの「胎蔵界大日如来三種真言」である。

かつて筆者は本像の存在を知らずに、「胎蔵界大日如来三種真言」を円空が書き始めたのは延宝七年頃と想定

した(注39)。「胎蔵界大日如来三種真言」は、胎蔵界大日如来法身真言 〈アビラウン ケン〉、胎蔵界

大日如来報身真言 〈アバン ラン カン

ケン〉、胎蔵界大日如来報身真言 〈アラハ（バ）シャナウ（キャ）〉〔（ ）は円空の用字〕の三種であるが、円空はこのう

ち、胎蔵界大日如来応身真言のみを、先に示したように寛文九年の白山神社の十一面観音菩薩背面に書いてい

る。又、同じ寛文九年頃の造像と考えられる岐阜県郡上市美並町・白山神社の貴船神像の背面には、胎蔵界大

日如来報身真言 〈アビラウン（ア）ケン〉が書かれている。そして寛文一〇年に、先述の「胎蔵界大日如来

三種真言」が書かれており、筆者は前説を訂正しなければならないが、以後延宝七年頃までの造像と位置づけられる円空仏に「胎蔵界大日如来三種真言」の書かれている例をあげることはできない。勿論筆者の知らない像もあることだろうと思うが、それにしてもこの時期に「胎蔵界大日如来三種真言」の書かれた像は極めて少ないと思われる。円空の宗教観には、この頃「胎蔵界大日如来三種真言」はまだ充分馴染んでおらず、それが円空の信仰の中に大きな比重を占めてくるのは、延宝七年以後のことではなかったかと思われる。

岐阜県美濃加茂市三和町・個人裏山の大岩盤上にある小祠堂に、馬頭観音菩薩（写真29）が祀られている。

同所の棟札「干時寛文拾一辛亥三月念八烏　新奉彫刻馬頭観音尊」により、寛文一一年三月念（廿）八烏（日）作とわかる。

大岩盤のすぐ右横に観音洞と呼ばれる可成り大きい洞窟がある。左横には不動洞という洞窟もあり、ここには石造の不動明王が鎮座している。観音洞の前には清流が流れており、円空仏が祀られる場所としてまことに似つかわしい。円空がこの洞窟で修行、造像したであろうことは想像に難くない。そして周囲の環境の良さにも増して、小祠堂から取り出された円空仏は尚更に素晴しい出来映えである。

馬頭観音菩薩は、大岩盤上の小祠堂に長年祀られてきたのだが、丁度乾湿が旨く調節されてきたものとみえ、ほとんど傷んでいない。お参りは大岩盤の下方でされてきたということで、香煙に煤け

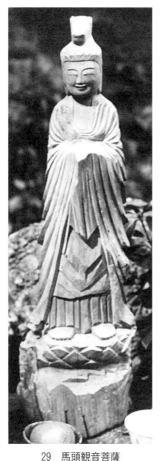

29　馬頭観音菩薩
美濃加茂市三和町・個人

てもいない。そして何よりも本像は、円空独特の〈円空微笑〉ともいうべき、まことににこやかなお顔で微笑んでおられるのである。像全体のお姿も円空独特といってよく、頭上の馬頭のお顔がユニークであり、目は一本の線だけで大層ユーモラスな表情を彫り出している。いわゆる〈円空仏の完成した様式〉が、ほぼ十全に本像には表出されている。そして本像は、棟札によれば間違いなく「寛文拾一年三月念八烏（廿八日）」に造顕されたものである。

寛文九年に鉈薬師で円空独自の像を彫り始めたであろう時からわずか二年で、円空はここまで彫り口を変容させている。筆者は、円空がいわゆる〈円空様式〉を確立し、その様式で造像していくようになるのは、延宝二年以後のことであると思っている。寛文一一年七月に法隆寺で彫った大日如来、それに続くと思われる奈良県吉野郡天川村の諸像、さらには三重県伊勢市の円空仏は、まだ幾許かの硬さとぎこちなさをもっている。しかしながらこの寛文一一年三月造像の馬頭観音菩薩は、硬さもぎこちなさも感じさせない。したがって寛文一一年三月の時点で、後年の〈円空様式〉というべき像をすでに造像することがあったと言え、この点は留意しておかねばならない。

円空が、寛文一一年七月十五日に、法隆寺から「法相中宗血脈譜」を享けていることが、岐阜県関市池尻・弥勒寺に遺る古文書からわかる。〈血脈〉というものが、どれくらいの修行で、どのような過程のもとに出されるものであるのか詳らかではないけれども、先の美濃加茂市での造像が寛文一一年三月であり、その後に法隆寺へ向かったものとすれば、随分短期間での〈血脈譜〉取得であったことになる。事実はどうであったかわからないが、法隆寺にはこの頃の作像と思われる智拳印を結ぶ金剛界大日如来像が遺されている（注40）。昭和五一年（一九七六）の確認であり、「法隆寺山内宗源寺本堂の西壇の一隅」に祀られていたものである。彫りは丁寧であり、やや硬さものこしている。お顔の表情は大変に穏やかであり、先の美濃加茂市の馬頭観音像とよく似ている。

66

寛文一一年造顕ではないかと考えられるもう一体の像が、岐阜県関市洞戸・個人宅に祀られる不動明王である。本像が入っている厨子の天井内側に「寛文十一」の文字が書かれていたことによっている。像の様式上も、円空らしさと硬さが相半ばしており、この頃の作像を推定させる。そしてもしそうだとするならば、この厨子の「寛文十一」は、円空が書いたのではないかという推測をもさせるし、さらにこの厨子は円空作なのではないかという想像にまで伸展する。ただ本像は以前同町内の某修験者のところにあったものであり、像も小さく念持仏であった可能性が考えられ、本像がどこで彫られたかを特定することは難しい。本像一体だけで、寛文一一年の円空の洞戸巡錫を想定することはできないけれども、年号が推定できる不動明王の作像例として貴重である。

寛文一二年五月、郡上市白鳥町・長滝寺巡錫、阿名院で十一面観音菩薩を造像したことが背銘「寛文十二壬子五月下旬　施主　阿名院住　奉造立　十一面観音尊像六根具足祈所　宗海法師　敬白」でわかる。現在は同町の白鳥神社に遷座されている。

同じ寛文一二年六月、郡上市美並町・八坂神社に祀られている牛頭天王を彫っていることが、同社の棟札「寛文十一年壬子　奉御神躰造立牛頭天王」でわかる。棟札に書かれている年号は「寛文十一年」であるが、干支は「壬子」でこれは〈寛文十二年〉の干支であり、通例に従って「壬子」の〈寛文十二年〉をとる。背面墨書により「牛頭大天王」とわかるが像容は穏やかな白衣観音菩薩形である。もとはインドの祇園精舎の守護神とされ素戔嗚尊の本地ともされる、どちらかといえば荒ぶる様相が強い牛頭天王が、随分と優しく現わされている。円空の造形の自在さには常にとまどいを覚えるが、逆にそれが円空仏の真骨頂といえるのかもしれない。円空の背面内刳りに納められていた紙片の墨書「寛文□作之」と、様式上の観点を加えて寛文一三年（一六七三　延宝元年・九月に改元）の作と推定され

奈良県吉野郡天川村・栃尾観音堂に遺る五体の像は、中尊観音菩薩の背面内刳りに納められていた紙片の墨

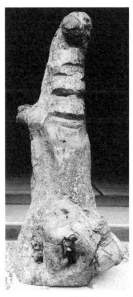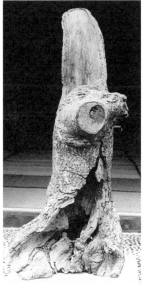

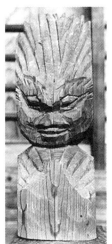

31 護法神 志摩市阿児町立神・少林寺

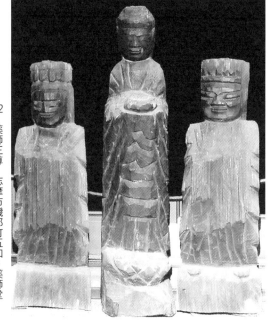

30 荒神
奈良県吉野郡天川村・
栃尾観音堂

32 薬師三尊 志摩市磯部町五知・薬師堂

68

る。当所には二頭身の抽象化された荒神（写真30）が遺されている。筆者は、円空が意識して単純化・抽象化した像の最初に本像を位置づけている。この抽象化の方向は、翌年の延宝二年（一六七四）、三重県志摩市阿児町立神・少林寺に祀られる護法神（写真31）に連なるが、ここに至って完全に抽象化された、そして全く硬さのない像が彫られることになる。同じ志摩市磯部町五知の薬師堂には、極めてゴツゴツした面の構成が意識された薬師三尊像（薬師如来　一〇八・五㎝　日光菩薩　九〇・〇㎝　月光菩薩　八九・〇㎝　写真32）が安置されている。「抽象性」と「面の構成」という（円空様式）は、延宝二年になって完全に確立をみる。そして円空は、この頃の心境を示したとも思われる「歓喜沙門」という名乗りを、自身で補修した阿児町・薬師堂蔵大般若経第六十二巻末尾に墨書していることが注目される。尚、志摩半島の像の延宝二年造像は、志摩町・片田地区蔵の円空補修大般若経第五百七十一巻奥書に円空筆ではないけれども「延寶貮年寅之三月吉日」が書かれており、又薬師堂の大般若経付属文書中にも「延寶二年にこの地へ留錫した旨が書かれていることに拠っている。

棟札には円空が「延寶二年」にこの地へ留錫した旨が書かれていることに拠っている。

「延寶三㆑卯九月於大峯圓空造之」の墨書銘をもつ奈良県大和郡山市山田町・松尾寺の役行者像は、にこやかな表情で刻されており形態に硬さはない。「於大峯」で延宝三年に円空が大峯山中に於て本像を彫ったであろうことが推測される。但し松尾寺ではこの部分を「松大峯」と読み、松尾寺で本像は造像されたものと解している。その部分の墨書が薄れていずれとも決し難いが、延宝三年の作像であることだけは確かである。

「延寶四年立春大祥日」という背面墨書がある愛知県名古屋市守山区竜泉寺・龍泉寺の馬頭観音菩薩は、彫りは強く深くかつ全体のバランスもよく迫力ある優作である。背銘に、年号に加えて「日本修行乞食沙門」と自署されており、先の「歓喜沙門」と共に、極めて注目すべき自称と思われる。釈迦の時代から宗教家が乞食（こつじき）の生活をするのは至極当然のことと思われる。

名古屋市中川区荒子町・荒子観音寺には一二五六体の円空仏が現存する。数の多さだけではなく、大は三m を超える仁王像からわずか二・八㎝の阿弥陀如来像に至るまで多形態でかつ像種も多い。荒子観音寺蔵の『浄海雑記』巻三に「両頭愛染法一冊 奥書ニ云 延寶四丙辰年極月廿五日 日本修行乞食沙門 圓空（花押）」（写真33）とある。『両頭愛染法』は現在所在不明であるが、この記述により円空からの様式上の連なりを考えれば、荒子観音寺の円空仏のほとんどは延宝四年に造顕されたことが推定される。荒子観音寺の円空仏は、仁王二体（阿像 三三一・三㎝、吽像 三〇五・七㎝）が仁王門に、釈迦如来（一二五・四㎝）と大黒天（一〇四・三㎝）の大きな二像が本堂に安置されている以外、かつて境内各堂に祀られていた諸像すべてが客殿に集められている。

荒子観音寺の円空仏の中で、特に光彩を放っているのが三体の護法神である。「円空様式」の一つの特質は（抽象性）と（面の構成）の造形とも言えようが、本像は特に面の構成で成りたっている。背面に「乙丸乙護法」の刻書をもつ立像（六一・〇㎝）は、極めて強い面の構成で造られている。名古屋市南区豊田・神明社の龍神像と対で造像されている護法神立像（一二七・〇㎝ 写真34）は、顔面部、宝珠及び側面左右と下部に最少の刃跡だけをのこした大層抽象化された像である。単純でそれでいて力強い造形は円空の代表作の一つに数えられる。激しい大きな怒髪の二頭身ながら、全体の形態は見事な調和を保つもう一体の護法神は、抽象性と面の構成を兼ね備えた大きな迫力ある像である。

通称「木端仏」と称される像（二七・三～七五・二㎝）三一体及び一〇二四体の千面菩薩（二一・八～四六・四㎝）は、円空仏の特質を最もよく示している像である。「木端仏」は大半が観音三十三応化身であるが、背面に「長者身」の墨書がある像（五六・五㎝）の後頭部に、梵字「ゟ」（イ・文首記号）が書かれている。又、千面菩薩中の阿弥陀如来（二・八㎝）と薬師如来（二一・五㎝）の後頭部にも「ゟ」がある。千面菩薩の中の一番大き

70

33 『淨海雑記』巻三
名古屋市中川区荒子町・荒子観音寺

34 護法神 名古屋市中川区荒子町・荒子観音寺

像（四六・四cm）の背面には「金剛界五仏種子」〈バン・大日如来）、ボ（アク・不空成就如来）、ボ（バン・大日如来）、ボ（キリク・阿弥陀如来）、ボ（アク・不空成就如来）、ボ（タラーク・宝生如来）、ボ（ウーン・阿閦如来）〉の墨書がある。従来千体仏と呼ばれていた厨子に入りきれなかったと思われる千面菩薩の一体（二一〇・五cm）の背面にも「金剛界五仏種子」がある。この像には、観音三十三応化身が説かれる『法華経普門品二五』の一部が書かれており、千面菩薩が観音三十三応化身を拡大して千応化身として造像されたことを証している。「ゆ」と「金剛界五仏種子」の組み合わせの梵字が書かれるのは、寛文九年（一六六九）から延宝七年（一六七九）にほぼ限られている。様式上に加えて荒子観音寺諸像の大半が延宝四年の作であろうことは背面梵字からも想定できる。

千面菩薩は、前面高五〇・一cm、後方五一・六cm、幅三七・四cm、奥行きは二一・〇cmである。厨子の前面には、円空自筆で「ボ（サ・観音種子）南無大悲千面菩薩 鎮民子守之神 観（マ）喜沙門 四鎮如意野会所 信受護法」とあり、後面には「是也此之クサレルウキ々トリアケテ子守ノ神ト我は成な

り」という和歌が書かれている。「千面菩薩」の名称は、仏教関係の辞典にもなく円空の独創と考えられる。「観喜沙門」は当時の円空の心情を表しており、「信受護法」は護法として生きるという固い決意が示されている。後面の歌は「たとえどのように朽ちた木からでも、普く衆生を救うための神仏像を、私は彫るつもりである」と、円空の造像意図を端的に示している。

千面菩薩の厨子中に、像と共に細かい木の削り屑が紙に包まれて入れられていたが、このことは円空が造像しうる最小の材まで彫り、これ以上どうしても彫刻づけられない木屑だけを残したものと考えられる。円空にとっては、あらゆる木、彫刻でき得るすべての部分が神仏像を彫り出す用材となる。『浄海雑記 三』に「……請造二大力士像上人乃以一鉈刻之不日而成后又以其余材刻彿像神躯大小数千体……」とある。円空は荒子観音寺で、檜の大木から最初に三m余の仁王像を彫り、その余材でまずかなりの大きさを持つ諸像を刻し、そして平たい材では木端仏を、更に小さくなった木で千面菩薩を造顕したと考えられる。

愛知県江南市村久野町・音楽寺の一六体の像及び愛知県尾張旭市庄中町・観音堂の五体を初めとする愛知県の尾張、三河地区に多数遺る円空像の大部分は、延宝四年を中心とした造像時期に位置づけられる。

愛知県津島市天王通り・地蔵堂に千体地蔵一〇〇九体及び掌善童子・掌悪童子・韋駄天が祀られている。韋駄天像背面後頭部に〻（イ・文首記号）、向かって右側面に「〻」（ウ・最勝）が書かれる配列は、延宝七年（一六七九）銘を持つ岐阜県羽島市上中町・中観音堂の護法神と同じである。又、背面全体に〻（イ・雲を表す場合もある）が書き巡らされているのは、延宝四年（一六七六）の名古屋市中川区・荒子観音寺、千面菩薩中の最大の像と同様である。したがって韋駄天の背銘により、千体地蔵の造像が、延宝四年から七年にかけての時期と推定ができる。

第四節　後期・円空仏展開（延宝七年・四八歳～元禄八年・六四歳）

白山神神託

岐阜県郡上市美並町杉原・熊野神社の十一面観音菩薩背面に「白山詫告言 千多羅瀧 是有廟 即世尊 延宝七己未年六月十五日 圓空敬白」（一六七九）という墨書がある。同社社務所の不動明王、同町下田・愛宕社の不動明王及び同八幡町千虎・不動堂の不動明王の三体にも、ほぼ同文、同日付の背銘がある。

従来、文言中の「詫」は「託」の誤りとされてきたが、応長元年（一三一一）から貞和四年（一三四八）にかけて天台宗の僧光宗が書いた『渓嵐拾葉集』を初めとして、江戸時代より前に書かれた多くの文献には、「託宣」は「詫宣」と書かれている。従って、円空は間違えていた訳ではなく、正しく認識していたといえる。

背銘は「延宝七己未年六月十五日」に「千多羅瀧」で白山神の託宣を聞いたということであろう。「千多羅瀧」は岐阜県郡上市八幡町にある千虎の滝と考えられる。この滝の前にある小祠堂に、今は遷座されているが先に挙げた銘文とほぼ同様の内容が書かれた不動明王が祀られていた。

託宣の中身「是有廟 即世尊」は、〈「是」に「有」る「廟」は仏の住む所であり、「世尊」（仏）と同じである〉という意味に考えられる。そして四体共に書かれている「是有廟」の「是」は〈円空像〉そのものと解釈出来る。崇拝してやまない白山神から〈あなたの彫る像は「廟」である、すなわち真の「仏」である〉と告げられたのだから、円空はどんなに感激し自信を得たことだろう。

円空仏展開

白山神から託宣を受けた「延宝七年」以後、円空仏の有様に大きな変化が見受けられる。先述したように、延宝四年を中心とした愛知県は像数が一番多いが、延宝七年以後の大和・貞享・元禄期の円空仏の方が祀られている場所は断然多い。特に路傍の小祠堂や民家に安置される多数の像が、この頃の円空の行動を如実に示している。延宝七年を境として、自身の為の造像から他者の為の造像へと変わっていく。仏教言語に置き換えれば、自利から利他へ、上求菩提から下化衆生への移行である。

延宝七年からの円空の造像活動は非常に活発であり、各地に多数の個性ある像を遺している。この期における、円空の足跡と造像年が分かる円空仏は次の通りである。

〇延宝 七年 （一六七九）「六月十五日」に白山神の神託を受けたことを岐阜県郡上市美並町杉原・熊野神社の十一面観音菩薩と同社社務所の不動明王の背面に書く（背銘）

同町下田・愛宕社の不動明王も右と同じ白山神託を書く（背銘）

岐阜県郡上市八幡町千虎・不動堂の不動明王にも右と同じ白山神託を書く（背銘）

七月五日「仏性常住金剛寶戒相承血脈」を多門善日神に授与する

岐阜県羽島市上中町・中観音堂の護法神を造顕（背銘）

〇延宝 八年 九月中旬 茨城県笠間市笠間・月崇寺の観音菩薩を造顕

74

○延宝　九年　「四月十四日辰時」、上野国一宮（現　群馬県富岡市一ノ宮・一之宮貫前神社）で大般若経を
　　　　見終り、七言絶句と和歌を詠み、生年を記す

○天和　二年（一六八二）「九月五日」栃木県日光市・光樹院の高岳から「七佛薬師一印秘法」を受ける
　　　　「九月九日」栃木県鹿沼市北赤塚町・広済寺の千手観音菩薩を造顕
　　　　「九月吉日」日光山内・光樹院の高岳から「スサラ童子　先護身法」を受ける

○貞享　元年（一六八四）春　岐阜県関市洞戸高賀・高賀神社で漢詩を詠む
　　　　「十二月二十五日」愛知県名古屋市熱田区神宮・熱田神宮で『読経口伝明鏡集』を書写す
　　　　岐阜県関市上之保鳥屋市・不動堂の鰐口に「十二月吉日」の銘有

○貞享　二年　岐阜県高山市丹生川町下保・千光寺の弁財天を祀る厨子に「五月吉祥日」の銘有
　　　　同町折敷地・長寿寺の円空仏を安置の薬師堂に「十二月八日」の日付がある棟札有

○貞享　三年　岐阜県羽島市狐穴・稲荷神社の稲荷三体を安置の厨子に「正月十七日」の銘あり
　　　　高山市・民家に「三月　円空自作板殿村」と書かれている厨子有
　　　　高山市丹生川町板殿・薬師堂の鰐口に「六月吉日」の銘有

○元禄　二（一六八九）「三月七日」長野県木曽郡南木曽町読書　天満宮の天神を造顕（背銘）
　　　　「六月二十五日」長野県木曽郡南木曽町読書・等覚寺の弁財天並びに十五童子を造像
　　　　「八月十二日」南木曽町読書・等覚寺の弁財天並びに十五童子を造像
　　　　「八月九日」滋賀県米原市春照・大平観音堂の十一面観音菩薩を造顕（背銘）
　　　　「三月七日」滋賀県大津市園城寺町・園城寺の尊栄から「授決集最秘師資相承血脈譜」を受
　　　　ける　同日　同師から「被召加末寺之事」を受け、自坊弥勒寺が園城寺の末寺になる

○元禄　三年　「九月二十六日」高山市上宝町金木戸・観音堂旧蔵の今上皇帝を造顕（背銘）

○元禄　四年　「一月」愛知県名古屋市熱田区神宮・熱田神宮で歌を詠む

「四月二十日」岐阜県下呂市金山町菅田・薬師堂の青面金剛神を造顕（背銘）

「四月二十二日」同市小川・個人蔵の青面金剛神を造顕（背銘）

「五月八日」高山市朝日町万石・八幡神社の八幡大菩薩を造顕（背銘）

○元禄　五年　「四月十一日」関市洞戸高賀・高賀神社で降雨祈願の為に大般若経を真読誦し、それを懸仏

裏に書き記す　同社蔵大般若経内に「元禄五年 壬 暦五月吉日」と書いた紙片有

○元禄　八年　「七月十三日」圓長に「授決集最秘師資相承血脈譜」を授ける

「七月十五日」入寂（墓碑銘）

岐阜県羽島市上中町・中観音堂の護法神（四六・二cm）の背面に「延寶七 己 護法神　納座右寺」の墨書があり、同地区の数体の像が、延宝七年に造像されたことが想定できる。だがそれが、白山神託を受けた「六月十五日」の前か後かは明確にし得ない。遺された資料からは、円空は次に関東に歩を向ける。

関東の円空仏

円空が関東へ向かった直接の動機は、当時関東修験の中心であった不動院の本尊造像のためであったと推定している。不動院は現在廃寺になっているが、かつて武蔵国葛飾郡幸手領小渕村（現・埼玉県春日部市小渕）にあった関東地区の本山派修験寺院を統轄していた寺である。加えて関東地方の修験の山々への登拝目的もあったのだろう。

円空が関東を巡錫した年は、遺された資料からは、延宝八年（一六八〇）、同九年（九月に天和に改元）、天和二年（一六八二）である。関東地方に遺る円空仏は、現在二一二体（移入仏を除く）に及ぶ。

76

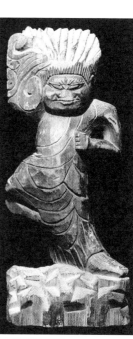

35　蔵王権現　春日部市小淵・観音院

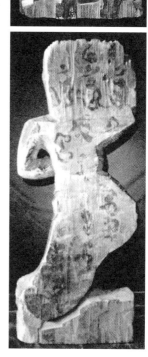

35の背面

埼玉県には一七八体の円空仏が現存する。春日部市小淵・観音院には、七体の円空像が祀られているが、その中に修験道の祖である役行者が感得したといわれる蔵王権現像（写真35）がある。本像で注目されるのは、背面に書かれている梵字である。頭部背面に「ᬆ」（イ）を書き、左側面に「ᬊ」（ウ）がある。円空がこうした梵字の書き方をするのは、延宝年間と目される像（岐阜県羽島市・中観音堂の「延宝七年」（一六七九）の背銘をもつ護法神は全く同じ配列）に多く、元禄の年号のある像及びその周辺の像にはこういう配列は見当らない。梵字の観点から、観音院諸像は延宝八、九年頃の造像と推定される。

茨城県には円空仏は三体しか遺されていないが、笠間市大町・月崇寺の観音菩薩（写真36）背銘に「延宝八年_{庚申}九月中旬」の年号があることが貴重である。延宝八年は、関東で見られる最初の年号であり、この年に当地へ来ていたことを実証できる。本像の背銘中に「御木地土作大明神」とあり、この文言により、円空が木地師出身ではないかとの論考も出された（注41）。筆者は円空の木地師出身説に与することは出来ないが、その根拠については前著で詳述した（注42）。

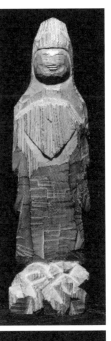

36　観音菩薩　笠間市大町・月崇寺

36の背面

昭和四七年（一九七二）に発見された群馬県富岡市一ノ宮・一之宮貫前神社旧蔵の大般若経断片は、円空自筆で生年等が書かれており極めて貴重な資料である。詳細についてはすでに述べたが、この資料により円空の関東巡錫が延宝九年にもあったことが裏づけられる。

岐阜県郡上市美並町・星宮神社に遺る円空自筆の多数の経文類や修法次第書等の中に「天和二戌九月五日　付与円空」の年号のあるもの及び一之宮貫前神社の朱印が押されている文書が沢山ある。星宮文書は円空が天和二年にも一之宮貫前神社にいたことを示している。

群馬県には一六体の円空仏が遺されている。富岡市黒川・不動堂に安置されている千手観音菩薩（写真37）の背銘は、後頭部に「㊄」（ウ）、身体部には「胎蔵界大日如来三種真言」が書かれている。この背銘の組み合わせは貞享年間（元年・一六八四）以後の飛騨・美濃地方の多くの像に書かれているが、関東では本像だけである。この背銘の契機が延宝七年の白山神託ではないかと先述した。ところが、それはその後すぐに確立されたというより、徐々に醸成されていったと思われる。不動堂は一之宮貫前神社のすぐ近くであり、本像は神仏分離で一之宮貫前神社から移座されたことが考えられる。関東で本像のみに書かれている「㊄」と「胎蔵界大

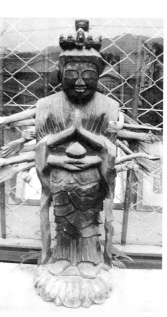

37　千手観音菩薩
富岡市黒川・不動堂

37の背面

日如来三種真言」は、本像が関東での最後の方の作であったことを推測させる。

栃木県の円空仏は一五体（移入仏を除く）が確認出来る。鹿沼市北赤塚・広済寺の千手観音菩薩は背面に「伝燈沙門　高岳法師　天和二戊九月九日　釈円空刻之」、右下に小さく「奉納延享元甲子年五月中旬　円観坊覚詮」の墨書がある。墨書の筆蹟は円空ではないが、「天和二年」に円空が日光山内の「高岳」の為に造像したことが想定され、「延享元年」（一七四四）に、当寺へ遷座されたことがわかる。

栃木県日光市山内・月蔵寺の閻魔王（写真38）は、円空の唯一の作例である。背面に「昔寛文六年冬月予息障／立印修法至五七日夢焔魔／王告日求聞持咒日日三十／五遍唱永不可随悪趣云々／一念三千依正皆成佛／比丘高岳敬白」という墨書がある。寛文六年（一六六六）に高岳が閻魔王の夢をみた云々ということであり、その因縁によって円空が閻魔王像を彫ったと考えられる。高岳は、日光山における円空の師であり、背銘は高岳の筆とされる。　背銘中の年号「寛文六年冬月」は、円空は東北・北海道にいた時期であり、様式上からも寛文

79　第一章　円空仏・編年

38　閻魔王
栃木県日光市山内・月蔵寺

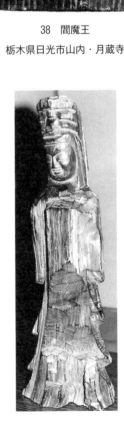

39　観音菩薩　栃木県日光市松原町・個人

年間の像とは思えない。円空の日光留錫の通説となっている天和二年作とするには、寛文六年から一六年も後であり時間が経ちすぎているという疑問がのこる。本像が何時造像されたかは今後の研究課題である。栃木県日光市松原町・個人宅の観音菩薩（写真39）に「元禄二年『己』六月廿四日　明覚院」という背銘がある。円空の文字ではないが、この背銘により関東地区の円空像の多くは元禄二年（一六八九）造像とされてきた。元禄二年の円空は、三月に伊吹山にいたことが滋賀県米原市春照・大平観音堂蔵の十一面観音菩薩背面墨書「元禄二『己』年三月初七日」によってわかるし、八月に滋賀県大津市園城寺町・園城寺から「授決集最秘師資相承血脈譜」及び「被召加末寺之事」の書状を受けている。

健脚であろう円空にしても六月に関東にいることは無理と思う。

円空仏背銘の梵字の推移からしても、関東で元禄二年造像と思われる像をあげることはできない。

茨城県笠間市笠間・月崇寺の観音菩薩背銘による延宝八年、群馬県富岡市・一之宮貫前神社旧蔵の大般若経断片の延宝九年、岐阜県郡上市・星宮神社文書及び栃木県鹿沼市・広済寺の十一面観音菩薩背銘による天和二年と、逐次発見されてきた資料によって、延宝八年から天和二年まであしかけ三年にわたって円空の関東巡錫

が確認されるのであり、元禄二年よりも延宝から天和にかけての造像を中心に考えた方が自然と思われる。尚、「明覚院」はかつて

「元禄二年」は、明確な判断は下しえないが、何らかの由緒で書かれたと思われる。

日光山麓にあり廃寺となった修験寺である。

東京都新宿区中落合・不動堂の不動三尊（不動明王一二八・〇㎝　矜羯羅童子六四・〇㎝　制多迦童子六七・〇㎝）は、様式的には延宝年間の作像かと思われる。この三体は、江戸時代に愛知県一宮市真清田・真清田神社から遷座されたことが台座銘によってわかる。

円空には「江戸」を詠み込んだ歌が四首あり、東京も巡錫したと考えられるが、江戸で造像したと思われる円空像は見つかっていない。東京に現存する像は、いずれも移入仏である。

鳥屋市・不動堂の円空仏

岐阜県関市上之保鳥屋市・不動堂には、二一体の円空像が安置されていた。「されていた」と過去形で書かねばならないことは痛恨の極みであるが、平成一七年（二〇〇五）に盗難にあって以来、一八年たったが不動堂諸像は未だ戻っていない。

不動堂に鰐口が遺されており、「貞享元歳甲子十二月吉日　不動前　濃州坪郡鳥屋市村大工　国松六兵衛　藤原秀郷」という銘がある。奉納しているのが大工であり、不動堂を普請した時のものと思われ、不動堂諸像は、円空が関東から戻ってあまり日を隔たらぬ貞享元年（一六八四）頃に造像されたことが考えられる。

高山市の円空仏

後年における円空の活動の舞台は飛騨が中心であり、岐阜県高山市丹生川町・千光寺はその本拠地である。

千光寺には六〇余体の円空仏が現存し、いずれの像も円空が最も円熟した時期の作で、造形的に頂点を極めている像群といっても過言ではない。厨子に入った弁財天があり、この厨子の扉に「貞享二年 五月吉祥日 川原町針田屋八右衛門 成田三休内 平吉」（一六八五）とあり、千光寺諸像が貞享二年頃の造像を推定させる。高山市には、円空の来歴に関して、年号の書かれた資料が六点ある。先述したが、再掲する。

○ 厨子銘（丹生川町下保・千光寺）「貞享二年五月吉祥日」

○ 棟札（丹生川町折敷地・長寿寺）「貞享貳乙丑雪月八日」（写真40）

○ 厨子銘（高山市・個人）「貞享三丙寅年三月」

○ 鰐口銘（丹生川町板殿・薬師堂）「貞享三内寅六月吉日」

○ 背銘（上宝町長倉・桂峯寺 今上皇帝）「元禄三庚午九月廿六日」（一六九〇）

○ 背銘（朝日町万石・八幡神社 八幡大菩薩）「元禄四年五月八日」

「貞享二年雪月（一二月）」の年号が書かれた棟札（写真40）のある折敷地地区には九ヶ所・一四体の円空像が確認されている。折敷地は、千光寺のある裂裟山を北へ降りると柏原であり、そこから五km程東の位置にある。柏原・大沼・古滝・折敷地とこの道筋には、点々と円空像が遺されている。折敷地・長寿寺境内の小祠堂に安置されていた薬師如来（四一・〇cm 写真41）と十一面観音菩薩（五五・〇cm 写真42）は、にこやかなお顔をした像である。長寿寺は大正年間の創建で、その時周辺の小祠堂が合祀されたということである。円空像が祀られていた小祠堂も恐らくその時に移転したものと思われ、その中に件の棟札も置かれていた。十一面観音菩薩は頭上に七面しか彫られていない。その下に諸尊種子があり、最後に 𑄷（シリー・吉祥）が書かれている。これは元禄期の像には見られない配列であり、貞享二年の一つの例として指標にすることができる。

両像共刻線が大変少ない。背面は両像共、後頭部は「ユ」、その

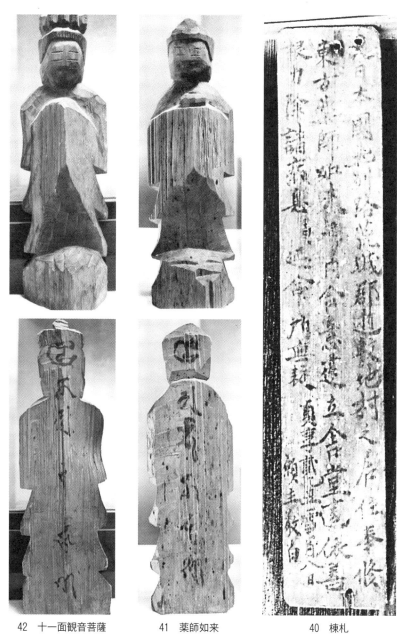

42 十一面観音菩薩　　41 薬師如来　　40 棟札

高山市丹生川町折敷地・長寿寺境内の小祠堂

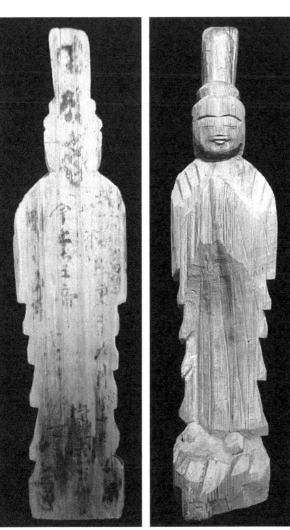

高山市上宝町及び高山市奥飛騨温泉郷に遺る一八〇体余の円空仏の大半は、同上宝町・桂峯寺の今上皇帝像（写真43）背銘の「元禄三庚午九月廿六日」と、洗練された様式上の観点からほとんどが元禄年間の造像と思われる。隣接する岐阜県飛騨市神岡町及び近隣の飛騨市宮川町、富山県富山市（旧、婦負郡細入村）の円空像も元禄期の作像と思われる。

43　今上皇帝

高山市上宝町・桂峯寺

84

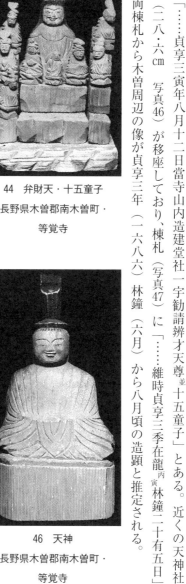

木曽の円空仏

長野県木曽郡南木曽町・等覚寺には、弁財天・十五童子（二〇・〇㎝　写真44）が祀られている。その棟札（写真45）に「……貞享三寅年八月十二日當寺山内造建堂社一宇勧請辨才天尊並十五童子」とある。近くの天神社から天神（二八・六㎝　写真46）が移座しており、棟札（写真47）に「……維時貞享三季在龍丙寅林鐘二十有五日」とある。両棟札から木曽周辺の像が貞享三年（一六八六）林鐘（六月）から八月頃の造顕と推定される。

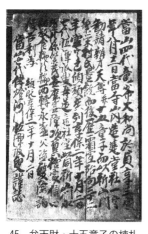

45　弁天財・十五童子の棟札
長野県木曽郡南木曽町・
等覚寺

44　弁財天・十五童子
長野県木曽郡南木曽町・
等覚寺

47　天神の棟札
長野県木曽郡南木曽町・
等覚寺

46　天神
長野県木曽郡南木曽町・
等覚寺

伊吹山の円空仏

かつて伊吹山三合目に太平寺集落があり、そこの観音堂に十一面観音菩薩（写真48）が祀られていた（現在は滋賀県米原市春照）。十一面観音菩薩背銘に「元禄二己巳三月初七日」（一六八九）の年号があり、更に「四日木切　五日加持　六日作　七日開眼」と書かれている。本像は、桜材に彫られた一八〇・五㎝の大きな像であるが、背銘によって円空がたった一日で彫りあげたという造像の速さがわかり貴重である。「木切」から始めて、木を清める「加持」、そして「作」、「開眼」まで円空がすべて一人で行っていることもわかる。

円空は仏像を作ること自体を生業としていた訳ではない。造仏は宗教活動の手段であり、彫刻を仏像に変える開眼も自ら行っている。従って、造仏者と開眼者は円空自身であり、儀軌にこだわる必要はなく、円空の信仰に基づいた個性に委ねられる。円空仏が極めて個性的である理由である。

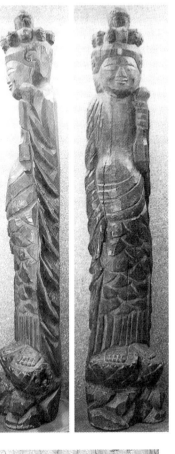

48　十一面観音菩薩　滋賀県米原市春照・大平観音堂

48の背面下部

下呂市の円空仏

岐阜県下呂市には一八三体の円空像が確認される。下呂市金山町菅田・薬師堂の青面金剛神（四八・八㎝）の背面に「元禄四年卯月二十日」の墨書がある。同市・個人宅の青面金剛神（四九・六㎝　写真49）の背銘に「元禄四年梓　卯月二十二日」とある。この二体の背銘から、下呂市の多くの像は元禄四年造像と考えられる。

しかしながら、下呂市・個人宅に祀られる、十一面観音菩薩（四四・五㎝　写真50）、同市湯之島・温泉寺の善財童子（五〇・七㎝）、善女龍玉（四六・〇㎝）等は、背銘及び像容からは元禄四年作とは言い難い。円空は奥飛騨方面の往還路に下呂市を通っていると思われ、何体かの像は貞享年間の作像と考えられる。

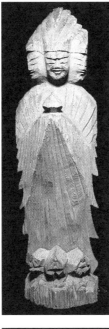

49　青面金剛神　下呂市・個人

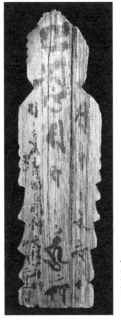

49の背面

50　十一面観音菩薩
下呂市・個人

高賀神社の円空仏

最晩年に円空が滞在した岐阜県関市洞戸・高賀神社で遺されている。

円空は高賀神社で降雨祈願の為に大般若経を真読誦し、その旨を懸仏裏に書き記しており、そこに「元禄五年」（一六九二）の年号がある。高賀神社には円空の和歌一五八〇余首もある。これらの歌は和歌集として纏められていたわけでなく、円空が大般若経を修復した際に、その見返し用として貼り付けてあった紙に書かれていたものである。したがって円空の覚えとしての歌稿であるが、それ故にこそ円空の本音がみられ貴重な資料ともなっている。この大般若経に挿まれていた紙片にも「元禄五年」の文字がある。

ところで、高賀神社には円空の漢詩七言絶句が遺されている。八句が一紙の左半分に連続して書かれており、そのうちの二句「妙法円空前後客　天龍降雨福部嶽　尽之多少有青山　日月星辰万歳春」「貞享甲子三光春　重々雲霧天己垂　待三千年来白鶴　挙登峯嶽豈安身」により、貞享元年（一六八四）に円空が高賀神社で詠んだことが想定される。したがって、前述の元禄五年に加えて貞享元年にも円空は高賀神社へ来ていることになる。高賀神社の像の内、幾体かは貞享年間の造像であることが考えられるが、貞享、元禄共、作品の自己化を成し得た時期の像であるので峻別は難しい。

注

（注1）　丸山尚一『円空風土記』読売新聞社　一九七四年

（注2）　江原順『円空・人と作品』三彩社　一九六一年

（注3）　二〇二二年一月一六日　NHK Eテレ「仏像に封印された謎」

（注4）　谷口順三「内宮外宮の辨」『円空学会だより』24　円空学会　一九七七年

（注5） 小島梯次 『円空・人』 まつお出版 二〇二一年では四五体としたが、重複があったので四四体に訂正した。

（注6） 『写真集 北海道の円空仏』 江差フォトクラブ 一九七八年

（注7） 『北の円空・木喰展図録』 北海道立旭川美術館編 北海道新聞社 一九八七年

（注8） 『円空仏と北海道』 北海道出版企画センター 二〇〇三年

（注9） 森川不覚 「北国の修行僧とその仏たち」 『みちのくの伝統文化』 小学館 一九八五年

（注10） 小笠原実 「わたしの円空さん」 『円空研究 35』 円空学会編 二〇二一年

（注11） 前掲8

（注12） 同右

（注13） 阿部たつを 「道南の円空仏」 『円空研究2』 円空学会編 人間の科学社 一九七三年

（注14） 小瀬洋喜 「円空の渡道経路」 『あゆみ』 美葉会 一九八三

（注15） 内田武志・宮本常一編 『菅江真澄全集2巻』 未来社 一九七一年

（注16） 大友喜作編 『北門叢書 第5冊』 図書刊行会 一九七二年

（注17） 『覆刻日本古典全集 多気志樓蝦夷日誌集二』 現代思想社 一九七八年

（注18） 小寺平吉 『円空・その蝦夷地の足跡』 學藝書林 一九七九年

（注19） 前掲15

（注20） 前掲6

（注21） 同右

（注22） 同右

（注23） 海保嶺夫 『近世の北海道』 教育社 一九七九年

（注24） 同右

（注25）同右

（注26）前掲6

（注27）笠原幸雄「東北の円空仏」『円空研究2』　円空学会編　人間の科学社　一九七三年

（注28）同右

（注29）丸山尚一『円空風土記』　読売新聞社　一九七四年

（注30）寺島好安編『和漢三才圖會』　和漢三才圖會刊行会　東京美術　一九七六年

（注31）歌の下の番号は、（岐阜県『円空の和歌』二〇〇六年）に付された番号・以下同

（注32）前掲15

（注33）辻惟雄「瑞巌寺の円空作釈迦座像に就て」『円空研究　別巻』　円空学会編　人間の科学社　一九七七年

（注34）名古屋市蓬左文庫蔵を翻刻

（注35）名古屋市教育委員会『名古屋叢書』第九巻　一九六三年

（注36）五来重『円空佛　境涯と作品』淡交新社　一九六八年・丸山尚一『新・円空風土記』里文出版　一九九四年

（注37）西尾一三「改めて円空の造像について」『円空学会だより』53号　円空学会　一九八四年

（注38）谷口順三『円空』　求龍堂　一九七三年

（注39）小島梯次「円空仏の背面梵字墨書による造像年推定試論」『円空研究　別巻2』　円空学会編　人間の科学社
　　　　一九七九年

（注40）高田良信「法隆寺で円空仏発見」『円空学会だより』19号　円空学会　一九七六年

（注41）五来重「野性と庶民宗教の芸術―円空仏」『野性の芸術・円空展』　朝日新聞社　一九八〇年

（注42）小島梯次『円空・人』まつお出版　二〇二二年

第二章　円空仏・資料

年号のある円空像の背銘 （梵字は省略　（　）は西暦）

1　岐阜県大垣市上石津町・天喜寺の薬師如来
「東光山薬師寺　承應二年」（一六五三）

2　岐阜県郡上市美並町福野・白山神社の阿弥陀如来
「白山　一本木（刻書）寛文四季甲辰九月吉日　作者圓空」（一六六四）

3　栃木県日光市山内・月蔵寺の閻魔王
「昔寛文六年冬月予息障　立印修法至五七日夢焔魔　王告日求聞持咒日日三十　五遍唱永不可随悪趣
云々　一念三千依正皆成佛　比丘高岳敬白」（一六六六）

4　北海道広尾郡広尾町・禅林寺の観音菩薩
「願主　松前蠣崎蔵人　武田氏源広林敬白　寛文六午丙天六月吉日」（一六六六）

5　北海道伊達市有珠町・善光寺の観音菩薩（刻書）
「うすおく乃いん小嶋　江刕伊吹山平等岩僧内　寛文六年丙午七月廿八日　始山登　圓空（花押）」（一六六六）

92

6 北海道寿都郡寿都町・海神社の観音菩薩

「いそや乃たけ 寛文六年丙午八月十一日 初登内浦山 圓空 （花押）」（一六六六）

7 青森県東津軽郡外ヶ浜町・義経寺の観音菩薩

寛文七年戊申仲夏中旬 朝岳遊楽子 （花押）」（一六六七・一六六八）（寛文七年は丁未、戊申は寛文八年）

「本像本何処青樹 成仏後経幾年数 唯今仏心木心 化度衆生得化度

8 愛知県海部郡大治町・宝昌寺の観音菩薩

「寛文八年丁未 圓空」 （寛文八年は戊申、丁未は寛文七年）（一六六八）

9 岐阜県郡上市白鳥町・長瀧寺の十一面観音菩薩

「寛文十二年壬子五月下旬 奉造立十一面観音尊像六根具足祈所

長瀧村 木取 久右エ門 禰宜 施主 阿名院住 宗海法師 敬白」（一六七二）

10 三重県度会郡玉城町・円鏡寺の （伝） 日光・月光菩薩

「延宝三卯五月吉日 勝海」（一六七五）

11 奈良県大和郡山市松尾山・松尾寺の役行者

「法隆寺文珠院秀恵 延寶三乙卯九月於大峯圓空造之　□□山寺法印二之宿

□□□□江獨作□之」（一六七五）

12 愛知県名古屋市守山区竜泉寺・龍泉寺の馬頭観音菩薩

「日本修行乞食沙門 龍泉寺大慈大悲觀音 延宝二二丙辰立春大祥吉」（一六七六）

13 岐阜県郡上市美並町杉原・熊野神社の十一面観音菩薩

「白山詫告言 千多羅瀧 是有廟 即世尊 延宝七己未年六月十五日 圓空敬白」（一六七九）

14 岐阜県郡上市美並町杉原・熊野神社の不動明王

「延宝七己未暦六月十五日 白山詫申日 千多羅瀧 圓空沙門 是在廟 即世尊」（一六七九）

15 岐阜県郡上市美並町下田・愛宕社の不動明王

「白山神詫日 是在廟 即世尊 圓空 延宝七己未暦六月十五日 千完瀧」（一六七九）

16 岐阜県郡上市八幡町千虎・不動堂の不動明王

「千完瀧 白山詫日 是在廟 即世尊 延宝七己未□□□□」（一六七九）

94

17　岐阜県羽島市上中町・中観音堂の護法神

「延寳^己_未護法神　納座右寺」（一六七九）

18　茨城県笠間市大町・月崇寺の観音菩薩

「萬山護法諸天神　御木地土作大明神　觀世音菩薩　延宝八年^庚_申九月中旬　秋」（一六八〇）

19　栃木県鹿沼市北赤塚・広済寺の千手観音

「円観坊　奉納延享元^甲_子年　五月中旬　覚詮　傳燈沙門高岳法師
天和二戊九月九日釋圓空刻之」（延享元は一七四四、天和二は一六八二）

20　滋賀県米原市伊吹町春照太平寺・観音堂の十一面観音菩薩

「櫻枀花枝艷更芳　観音香力透蘭房　東風吹送終笑成　好向延前定幾場

於志南辺天_{ヲシナベテ}　春仁安宇身乃_{アウミ}　草木未天_{マテ}　誠に成留　山櫻賀南_ナ

四日木切　五日加持　六日作　七日開眼　円空沙門　（花押）

元禄二^己_巳年三月初七日　中之坊祐春代」（一六八九）

21　栃木県日光市松原町・個人（旧・明覚院）の観音菩薩

「元禄二^己_巳年六月　□□□□□　明覚院」（一六八九）

22 岐阜県高山市上宝町金木戸・観音堂旧蔵の今上皇帝（現 同町長倉・桂峯寺）

「元禄三^{庚午}九月廿六日 今上皇帝 當國万佛 十マ佛作已」（一六九〇）

23 岐阜県高山市上宝町金木戸・観音堂旧蔵の十一面観音（現 同町長倉・桂峯寺）

「頂上六佛 元禄三年□□□ 乗鞍嶽 保多迦嶽 於御嶽 伊應嶽 錫杖嶽 二五六嶽

於利地乃六處 本地處々大権現」（一六九〇）

24 岐阜県下呂市金山町菅田・薬師堂の青面金剛神

「ハウカミ ハウジシ メイジシ 三神 庚申神 青面金剛神 上淵飛州 元禄四年卯月二十日」（一六九一）

25 岐阜県下呂市小川・個人蔵の青面金剛神

「青面金剛神 ^{庚申}元禄四年^{未辛}卯月二十二日悗日」（一六九一）

26 岐阜県高山市朝日町万石・八幡神社の八幡大菩薩

「元禄四年五月八日 八幡大菩薩」（一六九一）

96

年号のある円空自筆文書

1

（法相中宗血脈佛子血脈）岐阜県関市池尻・弥勒寺

「法相中宗血脈佛子

釈迦牟尼佛　弥勒　無着　世親　護法　戒賢　以上天竺

義渕　行基　良辯　良敏　行達　宣教　定昭　玄賓　賢憬　修圓　壽廣　明福　延賓　空晴　真喜

真奥　高榮　巡堯　圓空

子多年求望之追而麁相之血脈書写与之是法

寛文十一辛亥七月十五　和州法隆寺巡堯春塘記　日」（一六七一）

2

（像内納入紙片）奈良県吉野郡天川村栃尾・観音堂の観音

「寛文□作之」（寛文十三年・一六七三カ）

3

（両頭愛染法）愛知県名古屋市中川区荒子町・荒子観音寺で

「延寶四丙辰極月廿五日 日本修行乞食沙門 圓空ⱽ」（一六七六）

※『浄海雑記三』「兩頭愛染法 一冊 奥書ニ云」による。

（仏性常住金剛宝戒相承血脈）岐阜県関市池尻・弥勒寺

「仏性常住金剛宝戒相承血脈

最初毘廬舎那佛　釋迦牟尼佛　阿逸多菩薩　龍樹菩薩　羅什三蔵　已上五人天竺　南岳恵思大師　天台智

者大師　章安灌頂大師　縉雲智威大師　東陽恵威大師　左渓玄朗大師　妙樂湛然大師

瑯椰道邃──（已上八人震旦）日本修禅大師

智證大師　茜意僧正　慈念僧正　覺慶（ケイ）前大僧正　嚴渕阿者梨　覺猷前大僧正　延猷阿者梨

行智阿闍梨　慶範法印　猷尊僧正　寛乗法師　長乗前僧正　什辯阿闍梨　増仁前大僧正

良瑜准三宮　道意准三宮　公意僧正　實瑜僧正　尊契法印　頻安比丘　衍静法印　永範法印

尊栄僧正　圓空法印　多門善日神

始自廬舎那佛至于圓空三十八代師資相承無絶矣

延宝七己未暦七月五　　　　　　　　　　日證脈圓空示𛀁」（一六七九）

（大般若経・断簡）群馬県富岡市一之宮・貫前神社旧蔵

「十八年中動法輪　諸天畫夜守奉身

利那轉讀心般若　上野ノ一ノ宮今古新

いくたひもめくれる法ノ車ニ一代蔵モ輕クトビロケ

延宝九年辛酉卯二月丁酉十四日辰時見終ル也　　　甲年生美濃国圓空𛀁」（一六八一）

（被召加末寺之事）　岐阜県関市池尻・弥勒寺

「被召加末寺之事」

（参考）　圓空から圓長に授与された血脈。　※円空筆ではない、圓長の写しか

「授決集最秘師資相承血脈」

釋迦如来　天台大師　章安大師　智威大師　恵威大師　玄朗大師　妙樂大師　道邃和尚　廣修和尚

良諝座主　智證大師　良勇和鴻譽内供　運昭内供　千観内供　慶祚大阿閣梨智圓　元範　範守　澄義

良明　信増　良慶　常久　寶玄　定兼　有禅　幸尊　静泉　尊衍　衍舜　重泉　圓尊　尊瑛　尊通

尊契　静覺　尊雅　舜雄　憲舜　尊榮大僧正　圓空

今以此法授与圓長畢　元禄第八乙亥歳七月十三日　圓空（花押）（一六九五）

（授決集最秘師資相承血脈）　岐阜県関市池尻・弥勒寺

「授決集最秘師資相承血脈」

釋迦如来──天台大師──章安大師──智威大師──恵威大師──玄朗大師──妙樂大師──道邃和
尚──廣修和尚──良諝座主──智證大師──良勇和鴻譽内供──運昭内供──千観内供──慶祚大阿
閣梨智圓──元範──範守──良明──良慶──寶玄──澄義──信増──常久──定兼──有禅──
幸尊──尊行──重泉──圓尊──尊瑛──尊通──尊契──尊雅──
舜雄──憲舜──尊榮大僧正──授与圓空

今以此法授与圓空畢　大僧正尊榮（花押）　元禄第二己巳歳八月九日」（一六八九）

8

大日本美濃國武儀郡池尻村龍華山弥勒寺也本堂本尊者弥勒菩薩也則行基菩薩制作也古今已後寺門末法加

行等可被修之本末無別心互ニ如在有間敷處如件

寺門圓満院門流　霊鷲院兼日光院　大僧正大阿闍梨大先達　七十七歳尊榮　右写

元禄第二己巳歳八月九　日　濃刕弥勒寺當住圓空法印江　」（一六八五）

（勤行祭礼之縁日）岐阜県郡上市美並町・星宮神社

「勤行祭礼之縁日

刕申戌也口傳云度札三枚ツヽ　ぇ字ヲカキ本尊押　右法一心不乱祈四十九日奇特有之

秘中秘唯受一人術法也　誤不可口外者也

頭面　ぢ前

脇　ぇヽヽ大磐石

天和二（マヽ）戊　九月吉日　沙門高岳

脇　ぇヽヽ大磐石　圓空示

フンヌ也　後背合」（一六八二）

9

（七仏薬師一印秘法）岐阜県郡上市美並町・星宮神社

「七仏薬師一印秘法

二手合掌頭指以下作宝屈指掌　慈数呪明来可旬

ロイ」（一六八二）

100

戦擦耆利 [印]

次出立右大指次出立左大指次二大指外縛　次二指頭外縛次二水外縛次二小指外縛

一　一唱光明

決云八指ヲ作宝形八角瑠璃薬師也有　凡夫八分ノ内囲之納ル事二大指左ノ大指貪右大指嗔掌内培（カ）眞ハ悪癩

師法身般若解脱之徳秘蔵ノ阿伽陀　書也有凡夫成之毒塗寒熱兩獄有佛之徳秘蔵少薬也次第従リ内外結

出事ハ　嗔衆生ニ法薬置也即内ニハ貪嗔痴三毒　病外ニハ寒熱四大不調病也此如来悉ク救護ス　唱初ハ並数中ニ

薬師心中心呪後ハ愛染明王呪也類化衆生ヲ明王触降伏ノ令飯直如法性本躰一　佛ニ明王貪嗔痴ノ三毒令成三徳

秘蔵一切染法ハ離此ニ明王三之故利生方使終　帰大圓積旨阿閦也始自収ニ大指掌　終至二小指七ケ印也明ハ共

二一也深ク納心肝報ク　不可傳来入旦ノ者也司秘可秘金家薬師醫薬根本印ト云

先虚合ノ二大内入一右大指開立二左大指開立三　二大外縛四二風外縛五二水外縛六二地外縛七唱曰大呪未加

勹又慈数未加勹戦薬戦薬　傳々虚合二大指入内然八指盡二大唵　寒熱ノ二硝薬也仍テ二大次第開立ハ与薬衆

生　心也又阿閦印者衆生病平癒令舎入薬師　根本自受法樂身心意也此法ハ最極深秘也　不可及他見者也　終ニ

十二大願醫王如来針印外縛立二中指唱曰　唵吹薬師瑠璃光如来　此法ハ白癩黒癩等ノ難法衣病喩ル事

恵日如消霜露々々万秘ク

[印]善名稱吉祥如来　[印]密月智嚴光音自在如来　[印]金色宝光少行成就如来

[印]無憂最膳吉祥如来　[印]法界雷音如来　[印]膳恵遊戯神返如来

七仏名号出義浄譯経　[印]藥師瑠璃光如来

天和二戊九月五日　附与圓空　　无観无行高岳」（一六八二）

10

（歌集中年号、干支の記載のある歌と詞書）岐阜県関市洞戸高賀・高賀神社

※　歌下の番号は『円空の和歌』岐阜県　平成十八年・二〇〇六）の整理番号　以下同

10－1　「辛の酉（カノウノトリ）〔ケシ〕　泉は玉なれや宮井目出度祝染、　二八四」（辛酉＝天和元　一六八一）

10－2　「貞享甲子三光春　待三千年來白鶴。　○如伏活龍福部神　山王示現聞般若。　二一七ノ一

（　　　　）（　　　　）
重々雲霧天己垂　　擧登峯嶽豈安身。　○暫時會逢一櫻金　雲霧連々福部嶽。　二一七ノ二」
（貞享甲子　一六八四）

10－3　「甲子の年のおわりに降雪は年夜祭る神かとそ思ふ　二九五」（甲子＝貞享元　一六八四）

10－4　「皇ノ元禄（モトサイワヰト）祝らん白馬ニ作る万代巻きに　三〇四」（元禄元年　一六八八）

10－5　「熱田太神宮　金渕龍玉春遊に　元禄　年辛未正月吉祥日　一四六七と一四六八の間」（辛未＝元禄四年）

10－6　「春　冬なから悪きお申の年ならて花より外は壬への春　四九九」（壬申・元禄五年　一六九二）

11 （大般若経に挟まれていた紙片）岐阜県関市洞戸高賀・高賀神社

「元禄五年壬申　暦五月吉日」（元禄五年　一六九二）

12 （懸け仏裏墨書）岐阜県関市洞戸高賀・高賀神社

「卯月十一日　八大龍現降雨　大般若讀誦時」「七歳使者現玉　元禄五年壬申　卯月十一日　此霊神成龍天

上一時過大雨降　大龍形三尺餘在　此不可思議　圓空大般若真読誦時也」（元禄五年　一六九二）

円空に関連した棟札

1 岐阜県郡上市美並町根村・神明神社同所の八幡大菩薩を造像

〔表〕奉造立八幡大菩薩御宝殿氏子繁昌攸　万治弐年^{己亥}　霜月吉辰

大工濃州武儀郡藤原河田源右衛門　本願村中并次郎左衛門敬白

（裏）寛文三年^{癸卯}十一月六日　御本尊初奉入也　別當　寶樹庵　神主　西小藤彦太夫　代人行之」（一六五九）

2 岐阜県郡上市美並町根村・神明神社の天照皇太神　阿賀田大権現を造像

〔表〕奉重造　天照皇太神宮　阿賀田大権現寛文三年^{癸卯}霜月六日辰　御尊躰　村中攸　繁栄

（裏）圓空修造之　別當寶樹庵　神主西小藤彦太夫」（一六六三）

3 岐阜県郡上市美並町福野・白山神社の阿弥陀如来を造像

〔表〕奉造立白山御身躰并社頭氏子繁栄攸　寛文四^{甲辰}九月吉祥

仲仙道濃州郡上郡新羽村惣中　大工□州石河郡住人　予右衛門

（裏）右大破之所近所加致奉加建立社者也　當社者依昔以来一本木祝也

神主西小藤行之　九右衛門　長三郎　米助　吉兵衛　六□」（一六六四）

104

4

岐阜県郡上市美並町勝原・子安神社の諸像を造像

「（表）奉造立白山御神躰並社殿村長久攸　寛文四^{甲辰}十二月吉祥

（裏）本尊作者　圓空沙門　神主　西小藤彦太夫」（一六六四）

5

岐阜県関市雁曽礼・白山神社の白山本地仏三尊を造像

「（表）^{不利那}　奉造立白山妙理大権現御神躰所　時寛文九年^{己酉}拾月十八日

本願村中氏子　村中氏子繁盛

（裏）和光同塵結縁始八相成道論其終忩名為忩為應其見聞者無不益

佛師圓空是作　西小藤敬白　濃刕郡上下田村」（一六六九）

6

岐阜県郡上市美並町黒地・神明社の天照皇太神を造像

「（表）奉初造立天照皇太神御神躰并社殿　寛文十季庚戌　霜月吉祥日

濃州郡上郡區路地村中　　大工同郡下田住藤原小森与三」（一六七〇）

7

岐阜県美濃加茂市下廿屋・個人蔵の馬頭観音を造像

「（表）新奉彫刻　馬頭観音尊像以伸供養　共□　寛文拾一^{辛亥}三月念八烏

大工濃州加茂郡河辺村藤原吉次坪内□　謹敬白　同加茂郡廿屋村願主　後藤仁兵衛」（一六七一）

岐阜県郡上市美並町半在・八坂神社の牛頭天王を造像

（表）〔梵字〕奉御神躰造立牛頭天王　寛文十一年壬子六月吉日

開眼　東神頭行之　氏子繁盛　息災延命攸」（一六七一）

9

三重県志摩市阿児町立神・少林寺観音堂の本尊観音を造像

（表）百福相荘厳直勧清浄勧廣大智慧勧悲勧及慈勧常順常謄仰　圓空律師之真跡也

粤濃州之産老圓空者歴遊干諸方丁詰方而或修造沸像之顚隙或補治経巻之戴段実是具足於一切智見

繞益於十方群生不有權化人豈及此哉延寶貳歳次甲寅夏尓夾干此地且留医王堂看閲修補大般若経為

蠹廃圯而有余時者伐切枯木之庭桜自持斧鑽彫鐫大慈大悲尊容廼安置干堂中爾来歴年二十余年也茲

稔元禄九歳次丙子夏当里之農林　（弥三右衛門）北　（喜兵衛其先云北条今改番条）之二氏発誓顔造

（裏）端倡始誘引邑中誠志之党乞求一銭或十銭経堂小宇之草堂欲安置彼尊像而咨請薬師寺住義圓里邑之

胥徒九老等則各々悦股勧喜点頭矣憑是善男善女勞力捨財工輸工郢削黒運斧債其取志不日落成矣其

堂宇也非葺以碧瓦架以金玉且矮宇而規矩準定不届干丈方室方亦入三万二千師子座鬮賓

一枝竹亦含容無量法界矣以彼見此則豈有二哉赤心至切之所起貧女一灯老嫗潘汗得果無量也況此信

根輩乎福不唐捐共是成二世願者必矣

見性山少林禅寺現住恵山宗黙誌此　　今茲文久二壬戌夏堂宇修覆日法孫比丘舜邦改書文」

（延寶貳歳・一六七四、元禄九歳・一六九六、文久二・一八六二）

岐阜県高山市丹生川町折敷地・長寿寺の円空仏を祀る薬師堂

「大日本國北別路荒城郡逝敷地村之居住奉修東方薬師如来郷内合意建立舎堂遂依善根力除諸病患

願延命所無□　貞享貮乙丑雪月八日　願主敬白」（一六八五）

長野県木曽郡南木曽町三留野・天満宮の天神〈現　同所・等覚寺〉を造像

「（表）奉新造天神尊崇霊社　一宇　維時貞享三季在龍丙寅　林鐘二十有五日」（一六八六）

長野県木曽郡南木曽町三留野・等覚寺の諸像を造像

「（表）當山四代竜峯大和尚於貞享三寅年八月十二日當寺山内造建堂社　一宇勧請辨才天尊並十五童子而

以新山門繁栄村民豊饒而後歴霜雪殆向三十二年當所邑碩頼□到享保二年十月二日七代恒譚永叟再

造立沾社堂□同祈山川水盛□□繁茂□魔盆障次冀家信心皈敬食輪転輪兩轉永□父盗雙除論縁吉

利焉　維持享保二年十月二日　當山七代傳燈沙門恒譚坂叟謹誌

（裏）貞享三年寅八月十二日　四大竜峯禅師造立之　享保二年西十月二日　七代恒譚叟再造

初建亘大工廣瀬四九郎□十八歳　再造建大工當所久大夫」

（享保二年・一七一七）

岐阜県下呂市金山町祖師野・薬師堂の諸像

「脇士　日天　月天

圓空彫刻霊告薬師

眷属　十二神将

圓空上人ノ来由ヲ尋ルニ当國竹ヶ鼻在ノ生レニシテ幼歳ヨリ佛道修行ノ志深ク蛍

雪ノ功ヲ積テ終ニ妙法ノ淵底ヲ究メ名利ノ塵埃ヲ離テ山野ヲ栖トシ常ニ國々ヲ経

回シ数体ノ佛像ヲ鉈作リシテ普ク衆生済度ノ結縁ヲ求メ玉フ或ハ海底ニ入テ枝珊

瑚ヲ採渇テ鳳闕ニ奉ツル叡感不斜方一町ノ梵地ヲ寄附シ玉フ上人其地ニ一宇ヲ建

立シ玉ヘリト云フ

此札文政九_丙_戌歳三月吉日納之　対硯堂主謹書」（一八二六）

年号のある厨子銘・鰐口銘・墓碑銘

1 （厨子）岐阜県関市菅谷・個人蔵の不動明王
「寛文十一」（一六七一）

2 （鰐口）岐阜県関市上之保鳥屋市・不動堂
「貞享元歳甲子十二月吉日　不動前　濃州坪郡鳥屋市村大工　国松六兵衛　藤原秀郷」（一六八四）

3 （厨子）岐阜県高山市丹生川町・千光寺像弁才天
「奉寄進弁財天女御厨子　現世安穏後生善生衆人愛敬所願成就祈攸
貞享二年　五月吉祥日　川原町針田屋　八右衛門　成田三久内　平吉」（一六八五）

4 （厨子）岐阜県羽島市狐穴・稲荷神社の稲荷三体
「濃州中嶋郡狐穴村　貞享三丙寅歳　正月十七日」（一六八六）

5 （厨子）岐阜県高山市・個人
「貞享三丙寅年　三月　圓空自作　小八賀郡板殿村　願主　惣次郎」（一六八六）

6 （鰐口）岐阜県高山市丹生川町板殿・薬師堂の薬師三尊

「薬師如来 奉掛鰐口板戸村中寄進　貞享三年六月吉日　川原町錦屋伝四郎」（一六八六）

7 （墓碑銘）岐阜県関市池尻・弥勒寺

「當寺中興　𐀁（ユ・弥勒種子）圓空上人𐀁 元禄八乙亥天 七月十五日」（一六九五）

110

文書

1

（寛文六年 正月 日記） 弘前藩庁 一月二十九日 （一六六六）

「圓空卜申旅僧壱人長町二罷在候処御國二指置申間敷由仰出候二付而其段申渡候ヘ八今廿六日二罷出青森ヘ罷越松前ヘ参由」

2

（萬人堂縁起） 熊谷家文書

「
願主、平朝臣熊谷源無敬白

旹寛文八戉暦三月吉旦（一六六八）

○萬人堂縁起

衆生無盡者菩薩之大悲無窮也随類應現之神力示於十九説方法便夫聞観照之妙用超於廿五圓通得證也遊戲十方利土而能施無畏與諸樂向赴三塗泥梨而直投悲愛代諸苦弘誓深實如海歴劫不可思議若聞名及見身心念不空過能滅諸有苦宜哉厚可信之至也予歸千心佛乗求千因淨業年久茲或因有國邑足跡之沙門圓空者夾而寄宿予宅淹留月余偶自彫刻大士觀自在尊像一軀而授予正謂曽供養今巳親觀可尊可供養也蓋雖欲□一宇安置尊像而所自力難及也即募萬人之助縁而終成就也特訟官奉旨而即占境創草堂宇以安置尊像請圓通和尚安坐供養畢其境乎近隣□□遠臨廣野流水張於前小径曳於後實是四神相應之勝境靈區也者乎林木周市以為淨利也因一夕有神人夢中告日於所成之大士堂欲飛於海祥喚山以慈眼名寺弁直曉之感心者也當夾仰□福壽海無量慈眼視衆生全文僧即詫神人之言直可聽許汝弁自□巳夾号海祥山慈眼寺者也當夾仰□當国官佛囑護法之誠心滿心里仁法寶金湯之袖裾随佛法王□季運而齊令基功到於無窮矣誌以備大士堂縁起云
」

東奥南郎糠部郡田名部之住基封者
俗性熊谷氏法号生岩源無居士敬誌
甞寛文戊申歳九月吉日

此折冊銀泥以計紙万人ノ名ヲ記シタリ、表紙ハ黒漆ノ板ナリ、上書ス古字ノ万ノ字ヲ以テ、□□人功奉
加牒卜金泥ニテ記シ同ジク裏ニ願主熊谷源無敬白卜書ス、此册帖帯有リ常念寺ハ浄土派ニ流レタリ依テ万人
和尚ノ世ニ、万人堂ヲ、不退山常念寺ニ寄附シ玉ノ其頃ヨリ海祥山慈眼寺ハ圓通寺七世大英
功奉加帳並由緒ノ書記等、此寺ニ有之事　然リ
正次延寶二寅年九月四日故行年六十五（一六七四）
法号生岸源無居士

3

（大般若波羅密多經卷第五百七十一　添書き）三重県志摩市志摩町・片田自治会
「于時延寶貳年寅之三月吉日　六百卷破損編ル者也内三卷書納置也　卅七歳ニ書之　宇治内宮古郷
布屋佐大夫子　佳善　當寺にて」（一六七四）

4

（大般若経・添付文書）三重県志摩市阿児町立神・薬師堂
「于茲志州英虞郡立神村
　　録　　般若嗣覆年代
今年延寶貳寅暦自六月上旬同至八月中旬成之云々　濃刕律宗圓空比丘爲基古本雖爲卷経軸依損破而今
改折経依然會郷僧衆被營結縁之功而遭加手傳之助成故不足経亦雖覃廿餘卷励右之志趣而輙依被書寫聊應
全部滿足所末記厥因縁之衆名以閣猪國而己……以下會郷精舎書寫主盟之次第
貳甲寅天八月十五日皆令滿足也（一六七四）
并加他山一字　志島海蔵主盟　于時延寶

112

今到文化八ᵗ已得百三十八年立神村　（一八一一）　松前広長　安永九年（一七八〇）

完堂改之　　少林現住　宗連欽書記之畢（花押）

『福山秘府』諸社年譜卷境内堂社部卷十二）

一八幡宮　　　エラマチ村　延寶七年造立。神體圓空作。……（一六七九）

一觀音堂　　　同村（ヱラマチ村）　正德五年造立神體圓空作。……（一七一五）

一八幡宮　　　石崎村　造立年號不ニ相知一、神體圓空作……

一稲荷社　　　木之子村　寛文五年造立、神體圓空作。……（一六六五）

一觀音堂　　　同村（木之子村）　正德二年造立、神體圓空作……（一七一二）

一觀音堂　　　江差村　寛文五年造立。神體圓空作。……（一六六五）

一觀音堂　　　江差村　寛文五年造立。神體圓空作。……（一六六五）

一觀音堂　　　先年笹山ヨリ此ノ所へ移ス。神體圓空作。……（一六六五）

一觀音堂　　　尾山村　寛文五年造立。神體圓空作。……（一六六五）

一小山權現社　小茂内村　寛文五年造立。神體圓空作。……（一六六五）

一觀音堂　　　同村　寛文五年造立。神體圓空作。……（一六六五）

一神明社　　　同村（大茂内村）　造立年號不ニ相知一。神體圓空作。……

一觀音堂　　　突府村　造立年號不ニ相知一。神體圓空作。……

一八幡宮　　　三ツ谷村　寛文五年造立。神體圓空作。……（一六六五）

一觀音堂　　　同村（賀柱村）　寛文五年造立。神體圓空作。……（一六六五）

一觀音堂　　　熊石村　寛文五年造立。神體圓空作。……（一六六五）

一觀音堂　　　同村（禮髭村）　造立年號不ニ相知一神體圓空作。……

5

6　（渡辺氏當家先祖書）　岐阜県高山市・渡辺久右衛門泰貞

　一　観音堂　同村（吉岡村）　造立年號不二相知一。神體圓空作。……

　一　観音堂　同村（知内村）　造立年號不二相知一。神體圓空作。

　一　観音堂　三石村　造立年號不二相知一、神體圓空作。

　一　同上（観音堂）　同村（茂邊地村）　造立年號不二相知一。神體圓空作。……

　一　観音堂　冨川村　造立年號不二相分一。神體圓空作。

　一　観音堂　戸切地村　造立年號不二相知一。神體圓空作。……

　一　観音堂　同所（宇須）　造立年號不二相知一。神體圓空作。

　一　観音堂　同（東蝦夷）　造立年號不二相知一。神體圓空作。……

　六拾ケ所内二十一ケ所先號書出。三十九ケ所今度改出。

　　　　　　　　　　　（『新選北海道史』第五巻史料一　北海道廳　昭和十一年）

7　『迦多賀嶽再興記』播隆　岐阜県高山市上宝町・本覚寺　文政六年（一八二三）

　佛ナリト云。……

　「元禄五年申ヨリ同八年亥三月比　圓空聖人當家御幸来両廻十八日余
モ御逗留木佛作ナリキ今至而是尊

　安永九年庚子十二月寒中吉日　当主　渡辺久右衛門泰貞　記」（一七八〇）

　「……元禄年中圓空上人登頂大日如来ヲ勧請シ奉リ阿観百日蜜行之霊蹟也……」

8　『迦多賀嶽再興勧化帳』播隆　岐阜県高山市上宝町・本覚寺　文政七年（一八二四）

　「……元禄年間美濃國弥勒寺大行者圓空上人登山大日如来を勧請し阿観百日蜜行満願之霊跡也……」

114

9

「
　　浄海雑記　一

二大力士　御衣木一丈余　圓空上人作
　　　　　……

明暦年間円空上人留レ錫二于當山一時ノ住僧円盛法印有彫刻佛像誓願又知リ上人之名工ニナルヲ獲二檜ノ大材於而與二之上人一請造二二大力士ノ像一上人乃以二一鉈一ヲ刻之不日而成后又以二其餘材一刻二佛像神軀大小數千躰一今尚安レ之二當院諸堂一上人者當時名僧巡歴二詰國一ヲ刻セリ佛像十二万躰一ヲ實二非二凡侶二八也

上人ノ行状有二近世崎人伝又當寺住全栄法印在所撰ノ記一共二次誌ス
全栄法印所撰小傳云
圓空上人姓ハ藤原氏ハ加藤西濃安八郡中村之産也幼キ時キ帰二於台門一為レ僧ト及二稍長一スルニ就二我尾高田精舎ノ某二一稟ニ胎金兩部ノ密法ヲ竟為リ無垢清淨捨身ノ行者一純ラ慕ヒ行基僧正為ルレ人自ヲ發下彫二刻スル十二万ノ佛軀ヲ之大願上矣他時レ登二富士山一而祈二誓ス凤願滿足セン事ヲ於社前一少ァァ焉社頭鳴動ク権現親授二一箇鉈ヲ一上人受レ之下山シ随テ縁二託シ身ヲ彫二刻スル事ヲ佛像一二句于此一三二句于彼一而〆後チ復来二于當山二殊崇二本尊觀世音大士一ヲ先鏤刻〆金剛力士ノ二大像一ヲ安二以山門二次二彫二刻大小數千軀之佛身一故今猶存スル者最多シ

115　第二章　円空仏・資料

矣於レ是上人ノ德音遂ニ達シ於天聽ニ詔リメ賜ニ上人号及錦繍乃裂裟ヲ上人拜受而後復帰ニリ于故郷
ニ開ニ基ス精舍一宇ヲ號ス宇寶寺卜後復遷ニ于北濃武儀郡池尻村ノ彌勒寺ニ居ル焉ニ坐禪觀法勇猛
精進ニメ畫夜不臥以修ニ往生之淨業ヲ終ニ知ニ死期ヲ被ニ天賜之裂裟ヲ端坐合掌メ而入寂ス維持元
禄八年乙亥秋七月十五日也今茲會ニ一百五十囘ニ於レ是感ジ上人之往時ヲ記ニ而上人之行狀萬分之一
以ヲ傳レ後矣

　　時天保十五年甲辰夏五月

　　　　淨海山現住法印權大僧都全栄謹撰　　※元禄八年（一六九五）　天保十五年（一八四四）

護摩堂〈中略〉

　　　　文化十三年丙子三月全覚法印得官聽建立（一八一六）

　　……

本尊不動明王　　　　圓空上人作

脇士矜羯羅制多迦　　同作

　　……

秋葉社

神像圓空上人作　　　　在同堂南ノ間ニ

　　……

新橋秋葉仕　在元興寺門前束

神像圓空上人作

　　……

寛政二庚戌年八月勸請（一七九〇）

木場屋敷秋葉社　在堀川通

116

神像円空上人作
……

寛政二庚戌年八月新橋秋葉社同時勧請（一七九〇）

御替地新田龍神社

神像円空上人作

安永九庚子年勧請（一七八〇）

贄田新田秋葉社　在一番割観音堂東

神像円空上人作

傳ニ曰安永二年癸巳勧請ト（一七七三）

淨海雑記　二
……

○聖観音立像　本堂後堂本尊
弘法大師ノ作傍安ニ円空上人ノ作三十三身ヲ　（上部貼付紙）

○千面菩薩　安ニ本堂脇壇一
円空上人ノ作納之樸木小龕自釘之
墨書龕回記云
卍南無大悲千面菩薩鎮民子守之神四鎮
如意野會所勧喜沙門信受護法背云
古連やこのくされる浮木とり阿けて
子守の神登我奈し尓介利

三十三身　在聖観音像西傍　圓空上人

○護法善神　安ニ本堂善脇壇一

圓空上人ノ作像背墨書ニ和歌ヲ一首一

イクタビモタエテモタツル三會テラ

五十六億スヘノヨマテモ　円空

○龍神像　　安ニ本堂脇壇一

円空上人ノ作村民及熱田傳馬町人乞雨則時移ニ之本尊ノ傍ニ而祭レ之必ス有ニ験一

○大黒天　　安置本堂外陣東ノ方ニ

圓空上人ノ作昔時安置多寶塔脇壇寛政六年甲寅三月全覺法印造龕移之此文政十三庚寅年全栄法

印時改造龕　　　　※寛政六（一七九四）文政十三（一八三〇）

○傳ニ日昔年在塔中時枇杷嶋ノ人某盗去置ニ之其家一其家毎夜鳴動ス某大怖密返故處而去寛延三

年庚午八月ノ告官状云（一七五〇）

當寺塔ノ内ニ御座候圓空上人の作大黒天木像先月廿二日の夜右塔北の〔欠〕の戸押明ヶ紛失

仕候云

是蓋枇杷鳴の人盗去之時告官之書也

○大黒惠美子像板

大黒天者円空上人手刻

惠美子者倣ニ円空ノ作ニ模刻

大里天梓記ニ云

円空上人ノ眞刻至ニ于今ニ摩滅難レ拜

118

依之以テ上人作ノ古御陰ヲ模ニ刻ス之一

嘉永三年庚戌正月淨海山主全精誌　（一八五〇）

○惠美子梓記ニ云

従ニ往古一有二惠美子大黒ノ古板一然共惠美子ハ上人ノ手刻莫シレ傳ル事依之倣ニテ上人彫刻ノ像ニ

巾下在勝田三節　惠美子木像　模ニ刻ス之一

嘉永三年庚戌正月淨海山主全精誌

○聖觀世音木像　安置本堂外陣西ノ方ニ

圓空上人作
天保十一年庚子二月全栄法印安之舊龕　（一八四〇）

圓空上人手刻惠美子像亡逸不傳今以勝田三節 城西 下人 所祀上人
手刻木像摹刻其形象與大黒天像併□以頒布云

（上部貼付紙）

○彌陀如來　安ニ塔中脇壇一
○円空上人ノ作
○雨寶童子　安塔中脇壇
○円空上人ノ作
○乙護童子　安ニ塔中脇壇ニ
○圓空上人ノ作像背上人手書曰乙丸乙護法ト
○佛像神軀數百躰　安塔中脇壇
○円空上人ノ作佛名神號難悉辨
○熱田前新田辰己觀音本尊聖觀音
○圓空上人ノ作

文化年間此地有ニ道光者一捨ニ居宅一而為シ堂舍ト請ニ此像一於當寺而安置ス云
（一八〇四～一八一八）

○築地前新田法華堂誕生佛

圓空上人作

嘉永年間請二此像一 於當寺安三于脇壇一 （一八四八～一八五四）

○愛染明王　安二塔中脇壇一

圓空上人ノ作

尾張名所圖會ニ曰二多寶塔本尊ノ中尊愛染明王一ト者誤也

……

○柿本人麿像　置二客殿東ノ間床ノ上

○布袋像

円空上人ノ作其人麿像背刻ニ荒子寺キシン円空

……

○木書 𡸴 字　一幅

円空上人手書

天保十年己亥三月全栄法印修装（一八三九）

……

淨海雑記　三

兩頭愛染法

奥書ニ云

一冊

延寶四丙辰年極月廿五日　日本修行乞食沙門　圓空 ⊞[云][云]（一六七六）」

（上部貼付紙）

𡸴 字　一幅

圓空上人以木筆書

□□□

□□カ

木書文字

□□

120

おわりに

　ここ数年来、私は「円空仏」、時々「木喰仏」三昧の生活である。一日の大部分を「円空仏」、時に「木喰仏」についての駄文を書き、調べ物をして過ごしている。対外的には円空学会理事長、全国木喰研究会の顧問として活動をしている。月に五回の文化センター等の講座は、四回が「円空仏講座」で、「木喰仏講座」が一回である。

　このように「円空仏」に日々関わっていながら、昨年中に刊行する予定であった本書は一年近くも遅れてしまった。これは生来の不才に加えて、馬齢を重ねたことによる知力、体力の衰えに由るものなのだろう。意欲だけはまだ旺盛であるが、現実には思ったことの半分、否、三分の一も出来ていない。

　「はじめに」に書いたように、今後『円空仏・紀行』の続編、『円空仏・庶民の信仰』を刊行したいと思っている。今のペースで行くと、出版よりも寿命の方が早く尽きてしまいそうである。そうならないように、もう少しスピードアップするように、自身を鼓舞している。

　私の拙文に、いつも緻密で懇切丁寧な校正をして頂いているM・K氏に、今回もお願い出来た。又、まつお出版の松尾一氏には、全体に亘っての助言と校閲を賜った。記して両氏に深謝を申し述べたい。

令和五年四月十五日

小島　梯次

写真 （敬称略）

　　　前田邦臣　　9　28　35　36　43　49　50
　　　アートワン　11
　　　五十住啓二　17
　　　　他は筆者

初出掲載誌

　　　『円空研究』『円空学会だより』
　　　　　円空学会　　482-0044 愛知県岩倉市宮前町 1 丁目 17-3
　　　『ガンダーラ会報』
　　　　　ガンダーラの会　467-0015 愛知県名古屋市瑞穂区十六町 2-52

著者紹介

小島梯次（こじま　ていじ）

昭和41年　名古屋大学文学部美学美術史卒業
円空学会理事長、全国木喰研究会顧問
著書、論文は『円空と木喰』（東京美術）、『円空仏入門』
（まつお出版）、『木喰仏入門』（まつお出版）、「円空の生
涯と作品」（円空展図録）、「円空仏の背面梵字による造
像年推定試論」（円空研究別巻2）、「愛知県の円空仏」
（愛知県史文化財編）など多数。

まつお出版叢書8

円空仏・紀行 I
（えんくうぶつ　き こう いち）

2023年12月20日　　第1刷発行

著　者　　小島梯次
発行者　　松尾　一
発行所　　まつお出版
　　　　　〒500-8415
　　　　　岐阜市加納中広江町68　横山ビル
　　　　　電話 058-274-9479
　　　　　郵便振替　00880-7-114873
印刷所　　ニホン美術印刷株式会社

まつお出版叢書シリーズ

①円空仏入門　　　小島梯次　　　　　Ａ５判　1,200円＋税

各地を巡錫した円空（1632〜1695）の生涯は、修行と布教のための造像に貫かれている。機械と効率が幅を利かす現在、円空仏のぬくもりが再び求められているのではないか。円空仏は、まさしく庶民生活の中に息吹いている。

②木喰仏入門　　　小島梯次　　　　　Ａ５判　1,200円＋税

木喰（1718〜1810）は、諸国を巡錫して、各地で多数の神仏像などを彫り奉納、90歳にして最高傑作といえる像を彫り上げた。木喰仏は、硬軟合わせた多様性を持ち、「微笑仏」と称せられ、現在でも庶民の信仰の対象となっている。

③播隆入門　　　黒野こうき　　　　　Ａ５判　1,200円＋税

槍ケ岳開山で知られる播隆（1786〜1840）は、つねに庶民とともにあった。登拝（登山）信仰、槍ケ岳念仏講、そして播隆講へと発展していく。

④円空と修験道　　水谷早輝子　　　　Ａ５判　1,200円＋税

「半ば人間、半ばカミ」として大自然に遍満する不可思議な世界を畏敬する修験者円空。その想像力と感性の豊かさを伝える神仏混淆の世界が広がっている。

⑤山の播隆　　　黒野こうき　　　　　Ａ５判　1,200円＋税

槍ケ岳開山・開闢で知られる播隆の厳しい修行の実態を明らかにする。豊富な播隆の修行に関する古文書の解説によっても、十分に理解できよう。

⑥里の播隆　　　黒野こうき　　　　　Ａ５判　1,200円＋税

播隆の足跡は、数々の歌や、念仏講、播隆名号碑、名号軸など多数にわたっている。播隆の書体や花押を分類、分析し、播隆そのものを考察する。

⑦円空・人　　　小島梯次　　　　　Ａ５判　2,400円＋税

円空の巡錫、1700首に及ぶ和歌、円空仏背面の梵字や像内入納品などを通じて、適宜、疑問を提示し、円空の人物像を探る。

⑧円空仏・紀行Ⅰ　小島梯次　　　　　Ａ５判　1,200円＋税

極初期、北海道、東北の円空仏から前期を詳述、各地に点在する円空仏によって中期、後期を外観し、円空仏の様式展開と確立を考察する。本書は、いわば円空仏紀行の序章であり概説でもある。

まつお出版叢書

仙台領に生きる

郷土の偉人傳 V

古田義弘

芭蕉の辻の

本の森